动画运动规律设计与绘制分析

王颖 丰伟刚 刘雅丽 编著

动画专业系列教材

清华大学出版社

北京

内 容 简 介

本书综合了动漫专业动画运动规律的课程特点,内容包括 5 部分,第 1 部分介绍了动画的起源、演变、定义、制作流程以及动画运动设计中的一些元素;第 2 部分介绍了常见的运动形态,尤其是动画中最具特色的几种运动,并介绍了如何表现出动画的运动趣味性;第 3 部分介绍了人物的身体结构,以及运动的产生与特点;第 4 部分介绍了动物的类别与不同类型的运动方式;第 5 部分介绍了自然界各种现象的表现。通过以上 5 个部分将动画运动规律的教学知识体系整合在一起,能起到很好的示范性效果。

本书适合艺术本科与高等职业院校动漫专业学生使用,也可作为动漫爱好者以及动漫从业人员的参考书籍。

本书封面贴有清华大学出版社防伪标签,无标签者不得销售。

版权所有,侵权必究。举报:010-62782989,beiqinquan@tup.tsinghua.edu.cn。

图书在版编目(CIP)数据

动画运动规律设计与绘制分析/王颖,丰伟刚,刘雅丽编著. --北京:清华大学出版社,2016(2022.9重印)
动画专业系列教材
ISBN 978-7-302-43507-5

Ⅰ.①动… Ⅱ.①王… ②丰… ③刘… Ⅲ.①动画-绘画技法-高等学校-教材 Ⅳ.①J218.7

中国版本图书馆 CIP 数据核字(2016)第 079546 号

责任编辑:张龙卿
封面设计:于华芸
责任校对:李 梅
责任印制:刘海龙

出版发行:清华大学出版社
网　　址:http://www.tup.com.cn, http://www.wqbook.com
地　　址:北京清华大学学研大厦 A 座　　邮　编:100084
社 总 机:010-83470000　　邮　购:010-62786544
投稿与读者服务:010-62776969,c-service@tup.tsinghua.edu.cn
质量反馈:010-62772015,zhiliang@tup.tsinghua.edu.cn

印 装 者:三河市铭诚印务有限公司
经　销:全国新华书店
开　本:210mm×285mm　　印 张:10.5　　字　数:303 千字
版　次:2016 年 7 月第 1 版　　印　次:2022年9月第7次印刷
定　价:49.00 元

产品编号:069684-01

序

2013年10月10日，内蒙古电子信息职业技术学院被内蒙古自治区教育厅确定为"内蒙古自治区示范性高等职业院校立项建设单位"，项目建设期为3年。通过实施自治区示范校建设工程，使学院的综合办学实力得到显著提高，成为面向自治区电子信息产业、现代服务业和文化创意产业的高素质高技能人才培养培训基地。通过组建职业教育集团，建立校企合作理事会，形成了人才共育、过程共管、成果共享、责任共担的紧密型合作办学体制机制，合作探究体现工学结合特色的课程体系，构建基于真实工作过程的专业核心课程群，校企合作完成了专业核心课程的开发与建设任务。

学院"动漫设计与制作专业及专业群"是内蒙古自治区示范性高等职业院校建设项目之一。学校与青岛水晶石技术培训有限公司、北京中电方大科技股份有限公司等企业深度整合，合作培养动漫设计与制作方向的高素质高技能专门人才，形成了"操作技能渐进式"的人才培养模式，带动了图形图像制作、计算机多媒体技术、数字媒体技术、电脑艺术设计等专业或方向的发展。

本教材是内蒙古自治区示范性高等职业院校"动漫设计与制作专业及专业群"建设项目成果之一。在课程开发与教材编写过程中，面向职业岗位群任职要求，参照国家劳动和社会保障部对动漫设计与制作专业职业资格标准，引入相关企业典型生产案例，校企人员共同开发编写了这本体现"工学结合"、突出学生职业素质与职业能力培养的教材。

本教材的出版得到了内蒙古自治区示范性高等职业院校建设项目的支持，在此我们对给予支持以及校企双方参与课程开发与教材编写的所有人员表示衷心的感谢！

内蒙古电子信息职业技术学院院长 王生铁
2015年7月

内蒙古电子信息职业技术学院
自治区示范性高等职业院校建设"动漫设计与制作专业及专业群"项目成果

教材编审委员会

主　任	兰　惠	内蒙古经济信息化委员会 内蒙古电子信息职教集团	巡视员 副理事长
	王生铁	内蒙古电子信息职业技术学院 内蒙古电子信息职教集团	院长 副理事长
副主任	邓岳辉	北京中电方大科技股份有限公司 内蒙古电子信息职教集团	总经理 副理事长
	高润月	内蒙古电子信息职业技术学院 内蒙古电子信息职教集团	副院长 执行委员会委员
	许长德	北京水晶石技术培训有限公司	技术总监
	冯　尚	内蒙古电子信息职业技术学院 内蒙古电子信息职教集团	教务处处长 副秘书长
	安海涛	内蒙古电子信息职业技术学院	科持处处长
委　员	李昌军	天津盛世飞扬科技有限公司	总经理
	梁正良	北京鼎极国陆摄影机构	总经理
	包银峰	内蒙古漫影传媒有限责任公司	总经理
	和晋云	北京金视和科技股份有限公司	总经理
	王锐东	内蒙古电子信息职业技术学院	数字媒体与艺术系主任
	孙亚维	内蒙古电子信息职业技术学院	科技处调研员
	曹　颖	呼和浩特市九色鹿图文快印公司	经理
	苏　荣	内蒙古艾米风尚婚礼策划礼仪公司	经理
	郝　梨	呼和浩特市明居装饰公司	经理
	安巧梅	青岛水晶石技术培训有限公司	院校项目负责人
	刘爱国	呼和浩特市零点工作室	工程师
	马艳秋	内蒙古电子信息职业技术学院	数字媒体与艺术系副主任
秘　书	鲁娅妮	内蒙古电子信息职业技术学院 内蒙古电子信息职教集团	教务处副处长 秘书

动画运动规律设计与绘制分析

前　言

中国动画产业与动画艺术的不断发展与繁荣，离不开对动画人才的教育与培养。特别是从 20 世纪 80 年代以来，由于高新科技的快速发展，使动画教育在教育理念和内涵上增加了许多新的特点，融入了许多新的教学模式和方法。当今的动画教学已拓展成融合造型艺术、网络艺术、影视艺术等多种元素为一体的综合性学科。与此相对应，动画专业毕业的学生至少要对绘画造型、影视、文学、计算机技术及音效这五大领域有一定的认识和把握，方能适应今天动画事业的发展速度和对相应人才的需求。由于所运用的领域在不断扩大，动画的类型也推陈出新，受众人群不断地扩大，由儿童逐渐演变为青少年以至于中老年人等众多群体，随着观众的增多，动画的数量与质量也要随之提高，以便能使更多的群体接受。

动画片的魅力在于它的"动"，技术主体与难度也是在于它的"动"，"动"是动画的核心。为了使动画角色"动"起来，就需要以动画运动规律的知识来指导设计师进行动画的制作。所以，在动画教学中，动画运动规律永远是最重要的课程之一，它在整个动画教学过程中处于不可替代的位置。动画运动规律是应用在角色动画中的法则，是艺术表现性和技术操作性并行存在的一种动画的表现形式，是对动画运动规律性的一种总结，是一种科学性、艺术性、技术性的艺术表现规律。动画运动规律的理论法则是先辈们逐渐实践而总结的原理，这些理论法则是动画制作的精髓，任何一部动画情节角色的出演都离不开动画运动规律的指导，动画运动规律也因此广泛地用于动画制作人员的教育与培养中，成为如今动画制作人员的必备修养。

本书针对动画运动规律进行了全面地剖析，结合创作实践及参考国内外大量相关动画资料和图片，帮助读者系统地理解和掌握动画创作中一般的运动规律和关键的技能，符合动漫专业整体的课程设置。本书逻辑清晰，内容容易解读，能够紧扣应用型与实践性的教材规范，全书以操作流程的展示、具体绘制步骤的讲解为特色。同时本书利用 Flash 软件作为动画绘制平台，运用逐帧绘制方式模拟在纸张上的动画绘制，最终再呈现出运动效果，基本取代了传统纸质手绘流程，能与动漫发展趋势相接轨，更接近动漫制作的现今发展状况。对提升我国文化的软实力，重塑我国动漫产业的辉煌具有重要的现实意义。

动画中的运动，不是客观实体的运动，而是完全虚拟的"幻觉"，是人为创造出来的运动。动画的创作者必须熟练掌握创造运动的各种技巧和

规律,才能更好地发挥动画艺术的表现力,并逐步培养出创造运动、表现运动的思维,从而使设计构思到艺术实现的途径更加通畅。

为了能够快速提高学生的动态意识与设计思维能力,建议本书采用以下学习方法。

一、多观察、多搜集

观察作为记录不同角色动态的初始行为,将身边所产生的各种动作形态通过双眼来观察,并感受动作产生的精髓,以及动作所表达的目的性,并将常规的、有代表性的、美感的动作归纳汇集起来,这是一个很好的习惯,可以充实大脑,提高对动作创作的灵感。

二、多思考、多创意

动画中动作的设计是在常规的动作基础上进行添加或改编的,通过动作的夸大与抽象设计,展现出动画的一大特性,就是幽默娱乐效果。我们在设计时要调动出大脑中的一切与剧本描述有关的动作并进行选择,最终要符合动画中的情景描述,这就是思考的过程。要时刻将生活与动画表现结合在一起,因为动画中的动作一般都比较夸张,因此不能完全按照正常的物理运动规律设计动作,而是要运用动画运动规律对动作进行新的创意,抓住角色的特点和动作特点,以及动作的快慢、节奏和幅度感。

三、多学习、多练习

从漂亮的动作中吸取亮点,并能重新组合,融入自己的设想,可以把同一个动作剧情通过不同的想象而形成各具特点的多个动态过程,并呈现出奇特的动感。所以动作的丰富表现、动作拓展要经常绘制,能够将所想的实现,通过"量"的积累,达到"质"的飞跃,使角色流畅地动起来。

<div style="text-align:right">

作　者

2016年1月

</div>

目　　录

第1部分　动画运动规律概述

第1章　动画的概念　3

1.1 动画的产生 ·· 3
　1.1.1 动画的原始迹象 ································· 3
　1.1.2 动画的定义 ·· 7
　1.1.3 传统动画、技巧动画、计算机动画 ······ 7
1.2 动画的制作 ·· 8
　1.2.1 前期准备阶段 ·· 8
　1.2.2 中期制作工作 ······································ 10
　1.2.3 后期制作工作 ······································ 12
1.3 动画中的动作元素 ····································· 12
　1.3.1 原画 ·· 12
　1.3.2 小原画 ·· 13
　1.3.3 中间画 ·· 13
　1.3.4 中割与非中割 ······································ 14

第2章　动画中时间的把握　15

2.1 动画与时间的关系 ····································· 15
　2.1.1 时间 ·· 15
　2.1.2 空间幅度 ·· 16
　2.1.3 速度 ·· 16
2.2 运动中不同速度的变化 ····························· 16
　2.2.1 匀速、加速和减速 ······························ 16
　2.2.2 时间、距离、张数、速度之间的关系 ··· 17
　2.2.3 节奏 ·· 18
　2.2.4 速度尺 ·· 18
2.3 Flash逐帧绘制 ·· 19
　2.3.1 逐帧动画的运用范围 ·························· 19
　2.3.2 帧的种类 ·· 19
　2.3.3 创建与编辑帧 ······································ 20
　2.3.4 图层的运用 ·· 21

2.3.5 逐帧绘制的过程 …………………… 21
　　2.3.6 逐帧绘制的特点 …………………… 24

第2部分　基本的运动形式

第3章　常见的运动规律　27

3.1 弹性运动 ……………………………………… 27
　　3.1.1 常见的弹性现象 …………………… 27
　　3.1.2 弹性的运用 ………………………… 28
　　3.1.3 在不同情况下的弹性 ……………… 28
　　3.1.4 动画情节中的复杂弹性动作 ……… 29
3.2 预备动作 ……………………………………… 29
　　3.2.1 预备动作的认识 …………………… 29
　　3.2.2 预备动作的运用 …………………… 29
3.3 惯性运动 ……………………………………… 31
3.4 缓冲运动 ……………………………………… 32
3.5 跟随运动 ……………………………………… 32
　　3.5.1 什么是跟随运动 …………………… 32
　　3.5.2 跟随运动的规律 …………………… 33
3.6 刺激性运动 …………………………………… 34
　　3.6.1 刺激性动作的产生与作用 ………… 34
　　3.6.2 刺激性动作的特点与遵循的原则 … 34
3.7 交搭运动 ……………………………………… 34
　　3.7.1 交搭动作的定义与产生 …………… 34
　　3.7.2 交搭动作的作用 …………………… 35
3.8 课堂综合实例 ………………………………… 35

第4章　曲线运动　38

4.1 曲线运动的定义 ……………………………… 38
4.2 曲线运动的特点以及作用 …………………… 38
4.3 曲线运动的类型 ……………………………… 38
　　4.3.1 弧形运动 …………………………… 38
　　4.3.2 波形运动 …………………………… 39
　　4.3.3 S形运动 ……………………………… 41
4.4 课堂综合实例 ………………………………… 42

第3部分　人物的运动规律

第5章　人物基本结构与运动的产生　47

5.1 影响人物运动的基本因素 …………………… 47
　　5.1.1 人物的身体结构 …………………… 47

动画运动规律设计与绘制分析

　　5.1.2　人物的骨骼 ························· 47
　　5.1.3　人物的肌肉 ························· 48
　　5.1.4　人物的身体结构对运动的影响 ········· 48
　　5.1.5　人物运动中关节的作用 ··············· 49
5.2　人物走步运动 ···························· 51
　　5.2.1　人物不同走步的特点及规律 ··········· 51
　　5.2.2　动物拟人直立走步 ··················· 52
　　5.2.3　人物定点走步 ······················· 53
　　5.2.4　人物原地循环走步 ··················· 53
　　5.2.5　人物正面走步与背面走步 ············· 53
　　5.2.6　人物具有特点的走步设计 ············· 53
　　5.2.7　动画情节中侧面走步的画面分析 ······· 56
　　5.2.8　增加走步动作活力的各种方式 ········· 57
　　5.2.9　不同角度人物走步的表现方法 ········· 58
5.3　人物跑步运动 ···························· 58
　　5.3.1　人物不同跑步的特点及规律 ··········· 58
　　5.3.2　人物正常侧面跑步 ··················· 59
　　5.3.3　人物定点跑步 ······················· 59
　　5.3.4　人物原地循环跑步 ··················· 60
　　5.3.5　人物正面跑步与背面跑步 ············· 60
　　5.3.6　人物具有特点的跑步设计 ············· 61
　　5.3.7　动物拟人快速跑 ····················· 61
　　5.3.8　动画情节中侧面跑步的画面分析 ······· 62
　　5.3.9　增加跑步动作活力的各种方式 ········· 63
　　5.3.10　人物透视跑步 ······················ 63
5.4　人物跳跃运动 ···························· 64
　　5.4.1　人物不同跳跃动作的基本规律 ········· 64
　　5.4.2　跳跃动作的分类 ····················· 64
5.5　课堂综合实例 ···························· 67

第4部分　动物的常规运动

第6章　兽类的基本运动　73

6.1　动物的类型与结构 ························ 73
　　6.1.1　动物的分类 ························· 73
　　6.1.2　兽类动物的基本结构与划分 ··········· 73
6.2　兽类的行走运动 ·························· 75
　　6.2.1　"对角线"走步 ······················ 76
　　6.2.2　"一顺子"走步 ······················ 77
　　6.2.3　四足动物原地循环走步 ··············· 78
　　6.2.4　四足动物的正面走步与背面走步 ······· 78

6.3 兽类的跑步运动 ··· 79
　　6.3.1 兽类动物在追逐捕食或者逃跑时的动作 ··· 79
　　6.3.2 兽类动物的原地循环跑步 ···························· 81
　　6.3.3 兽类动物的正面跑步与背面跑步 ················ 81
　　6.3.4 兽类动物透视的跑步 ···································· 83
　　6.3.5 四足动物的跑步设计 ···································· 83
6.4 兽类的跳跃运动 ··· 85
6.5 课堂综合实例 ··· 85

第7章 禽类基本运动 88

7.1 走禽类运动 ··· 88
　　7.1.1 走禽的基本体态结构 ···································· 88
　　7.1.2 走禽的行走 ·· 89
　　7.1.3 走禽的游动 ·· 90
7.2 禽鸟类运动 ··· 91
　　7.2.1 禽鸟类的基本结构与运动规律 ···················· 91
　　7.2.2 根据翅膀结构对鸟类的划分 ························ 92
　　7.2.3 禽鸟类飞行的规律 ·· 92
　　7.2.4 滑翔的飞行轨迹 ·· 94
　　7.2.5 鸟类出水入水的运动 ···································· 94

第8章 昆虫类的基本运动 96

8.1 昆虫的飞行运动 ··· 96
　　8.1.1 昆虫概述 ·· 96
　　8.1.2 昆虫飞行的运动特点 ···································· 96
8.2 昆虫的跳跃 ··· 98
8.3 昆虫的爬行 ··· 98
　　8.3.1 六足昆虫的爬行 ·· 98
　　8.3.2 多足昆虫的蠕动爬行 ···································· 99
8.4 课堂综合实例 ··· 99

第9章 鱼类的运动 102

9.1 鱼类概述 ·· 102
9.2 鱼游动的规律 ·· 102
9.3 不同鱼类的游动 ·· 102
　　9.3.1 梭形大鱼 ·· 102
　　9.3.2 梭形小鱼 ·· 103
　　9.3.3 长尾鱼 ·· 104
　　9.3.4 异型鱼 ·· 104
9.4 课堂综合实例 ·· 105

第10章 其他动物的运动 108

- 10.1 两栖类动物的运动 108
 - 10.1.1 两栖类动物的跳跃 108
 - 10.1.2 两栖类动物的游动 108
- 10.2 爬行动物的运动 109
 - 10.2.1 有足爬行动物 109
 - 10.2.2 无足爬行动物 110

第5部分 自然现象的运动规律

第11章 烟、气、尘、云雾的运动 115

- 11.1 烟的运动 115
 - 11.1.1 浓烟的特点 115
 - 11.1.2 轻烟的特点 116
 - 11.1.3 其他烟的表现 117
- 11.2 气体的运动 118
- 11.3 尘土的运动 119
- 11.4 云雾的运动 119
 - 11.4.1 写实风格的云 119
 - 11.4.2 装饰性效果的云 120

第12章 火的运动 121

- 12.1 火焰概述 121
- 12.2 火燃烧的原理 121
 - 12.2.1 火的基本动态表现 122
 - 12.2.2 火焰的六种变化 122
- 12.3 火焰的类型 123
 - 12.3.1 小火的燃烧特点 123
 - 12.3.2 中火的燃烧特点 123
 - 12.3.3 大火的燃烧特点 124
 - 12.3.4 火的熄灭 125
- 12.4 课堂综合实例 125

第13章 水的运动 130

- 13.1 水的基本运动形态 130
- 13.2 水不同状态的运动及表现形式 131
 - 13.2.1 水滴 131
 - 13.2.2 水花 131
 - 13.2.3 水圈 132
 - 13.2.4 水纹 133
 - 13.2.5 水流 133

	13.2.6 水浪 ………………………………… 134
	13.2.7 漩涡 ………………………………… 134
13.3	课堂综合实例 …………………………………… 135

第14章 风、雨、雪的运动 138

- 14.1 风的运动 ………………………………………… 138
 - 14.1.1 风的产生与特点 ……………………… 138
 - 14.1.2 风的表现方式 ………………………… 138
- 14.2 雨、雪的运动 …………………………………… 142
 - 14.2.1 雨、雪在动画中的运用 ……………… 142
 - 14.2.2 雨的特点以及运动规律 ……………… 142
 - 14.2.3 下雨形成的水圈与水花 ……………… 144
 - 14.2.4 雪的特点以及运动规律 ……………… 145

第15章 闪电、爆炸的运动 147

- 15.1 闪电的表现 ……………………………………… 147
 - 15.1.1 有形闪电 ………………………………… 147
 - 15.1.2 无形闪电 ………………………………… 147
- 15.2 爆炸的表现 ……………………………………… 148
 - 15.2.1 爆炸的运动形态 ………………………… 148
 - 15.2.2 不同爆炸的运动过程 …………………… 148
- 15.3 课堂综合实例 …………………………………… 150

参考文献 153

第 1 部分
动画运动规律概述

动画片是属于影视艺术门类中的一个具有特殊性的种类,其不同于其他影视艺术的特点就是动画是"画"出来的,是表现时间与空间的艺术,动画也是将造型艺术与视听语言结合的产物,动画设计师将动画中出现的每一个角色的造型、肢体语言一帧一帧地进行绘制,再快速播放以形成动态效果。本章将从动画的基本概念、地位、动画流程和组成动态的元素等方面进行分析与展开。

第十四章

利用酶的固定化制药

第1章　动画的概念

本章学习要点解析

1. 基本知识点

（1）对于动画运动产生的历史足迹及背景进行了解。

（2）动画制作流程中运动规律所处的地位与作用。

（3）原画、小原画、中间画与设计动画运动的关系以及在动画中的运用。

2. 基本能力培养

利用对动作的分解分析可以划分出不同的动作目的性，能够对原画、小原画、中间画进行区分并把握在整体动作中起到的不同作用。

3. 教学重点与教学难点

（1）教学重点：正确理解设计动画动作中产生的各种运动形态以及动作的组成。

（2）教学难点：正确分析并划分出原画、小原画、中间画三者在动作中的关系。

1.1 动画的产生

1.1.1 动画的原始迹象

动画这一奇特的艺术，追溯源头，其实它的产生是人类文明发展的必然。透过有史以来人类的各种图像记录，早在距今两三万年前的远古旧石器时代，从西班牙北部山区阿尔塔米拉洞穴内（位于现在西班牙桑坦德市）大量石器时代留下的壁画痕迹，就已显示出人类潜意识中表现物体动作和时间过程的欲望。在这些壁画中有许多动物形象，多为野牛、野马等动物，其中有一头形象生动的野猪非常引人瞩目，在它的身体下方，前后各画有四条腿，其位置分布使画面上的野猪产生了奔跑状的动感视觉（如图1-1所示）。这种现象并非偶然，我们还往往会在古代岩石和壁画的浮雕与绘画中发现奔跑的马被画成八条腿。这就是长期以来被人们公认的最早的"动画现象"。

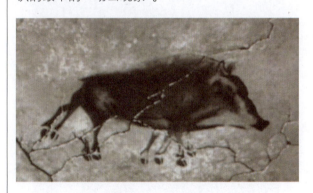

图1-1　奔跑的野猪

我国是一个拥有五千年灿烂文化的文明古国，在用绘画表现人和动物的活动方面有许多发明创造。例如，从新石器时代的马家窑彩绘陶器舞蹈纹盆（如图1-2所示），我们可以见到先人独具匠心的艺术设计，盆上画着三组手拉手舞蹈的人形，并在手臂上画出重复线条，似乎在表示舞蹈者连续的动作。当盆内注入清水后，盆上所绘的舞蹈人物倒映于水中，在水晃动时，巧妙地使舞蹈人物婀娜多姿、婆娑起舞。

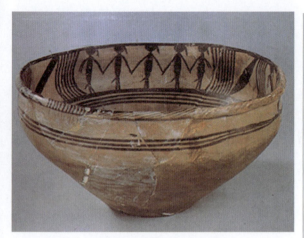

图 1-2 舞蹈纹的彩陶盆

在公元前两千年的埃及古墓壁画中,已绘制出描述摔跤动作的连续画面,摔跤动作形象生动,且动作连续有序(如图 1-3 所示),当观赏者随着走路而移动身体观看这些画面时,就会产生画中人物动起来的错觉。这种把不同时间发生的动作通过分解分别画出来,利用观者身体位置的移动,使绘画产生了运动和时间的效应,反映出人类对动作连续表现的欲望。

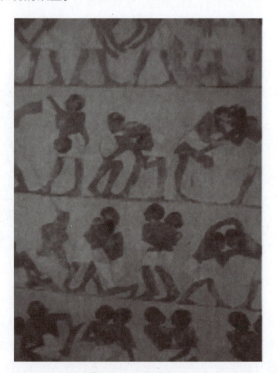

图 1-3 两个摔跤手

在古埃及神庙中可以看到,工匠们在不同的巨大石柱上依次画上做出欢迎状的连续动作的神像。当法老乘坐的马车从神庙石柱前奔跑而过时,石柱上的这些神像即会在人眼视点的移动状态下显示出欢迎法老的连续动作。与此有着异曲同工之妙的是在希腊古陶瓶侧面上绘有人物奔跑的连续动作图案,如观看时将视线停留在其中一个人物上,然后转动陶瓶,就会在人的视觉中形成连续运动的画面,栩栩如生(如图 1-4 所示)。这一创造,比古埃及的神庙石柱画又进了一步,它是借助瓶子的旋转使画面产生动感的。

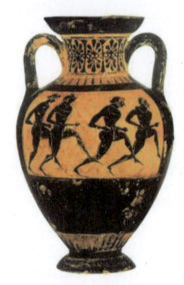

图 1-4 希腊古陶瓶

与希腊古陶瓶借助旋转使画面产生运动感相似的是早在一两千年前我国发明的走马灯(如图 1-5 所示)。但这种中国传统的灯笼,是利用点燃蜡烛后产生的热气流来推动绘有图形的圆筒旋转,这是最早通过灯光的照射来呈现运动画面的,是动画现象的进一步发展。

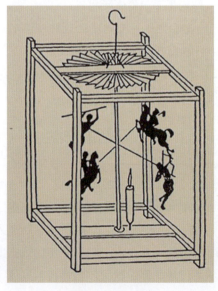

图 1-5 走马灯

中国的走马灯与中国民间的表演艺术皮影戏在元代随着蒙古军队流传到了波斯、阿拉伯、土耳其和欧洲。18世纪盛行于东欧,被称作中国影灯。这种影灯技术虽然不同于现代的电影,但却是现代电影的先驱。其中,源于2000余年前我国古代长安的皮影戏,兴于唐而盛于宋,是利用动物皮(如驴皮、牛皮或硬纸板等)为材料,进行刻、镂、剪、连制作而成的平面偶像。偶像的关节以钉连接,通过人工的操纵和灯光,能够使刻绘出来的影像投射到半透明的幕布上活动起来(如图1-6所示)。这一民间表演艺术形式,配以表演者的唱腔、台词和音响,融民间文学、戏剧、音乐、美术和技巧为一体,使以往的动画现象从静止的绘画艺术中分离出来,成为有光影的银幕视听动态艺术,从而具备了现代电影的各种基本要素,是电影发展史上的重要里程碑。

图1-7 手翻书

19世纪30年代,比利时科学家普拉托对人眼的视觉暂留现象进行了五年的研究,制成了能使图画活动起来的诡盘(如图1-8所示)。后来,又出现了简便灵活的视盘(如图1-9所示),奠定了电影发展的基础。诡盘和视盘,是装在轴上的,可从旋转孔观看,当每个小孔从眼前转过时,就露出一幅图画。这样,图画就在看的人眼前一幅接一幅地迅速变换着,使人觉得图画真的活了起来,形成了循环动作,看起来就好像是在连续不断地活动着。

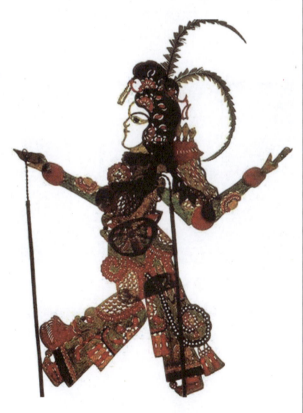

图1-6 皮影戏

16世纪,西方首次出现了一种如同火柴盒大小的手翻书,至今还是用来检测动画效果是否连贯的一种方法(如图1-7所示),小书的每一页上都画有略有差别的画面,当快速翻动时产生运动,当我们不断地开始捕捉动态的时候,其实动画也就慢慢地产生了。

图1-8 诡盘

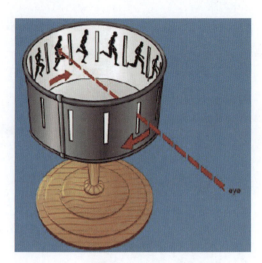

图1-9 视盘

1824年，英国科学家皮特罗杰向英国皇家学会提交了一篇关于《移动物体的视觉残留现象》的报告，提出了形象刺激在最初显露后，在视网膜上能停留一段时间，当多个刺激以相当快的速度连续显现时，在视网膜上的信号会重叠起来，这一形象就成为连续进行的了（如图1-10所示）。动画是通过把人物的表情、动作、变化等分解后画成许多动作瞬间的画幅，再用摄影机连续拍摄成一系列画面，在视觉上就形成了连续变化的影像。它的基本原理与电影、电视一样，都符合视觉暂留原理。医学证明人类具有"视觉暂留"的特性，人的眼睛看到一幅画或一个物体后，在0.34秒内不会消失。利用这一原理，在一幅画还没有消失前播放下一幅画，就会给人造成一种流畅的视觉变化效果。如雨点下落形成雨丝、光点旋转变成圆环、风扇叶片快速转动成为圆盘等，都是由于视觉暂留的作用而产生的。

图1-10 幻盘玩具

1839年，刚刚问世的照相术被引进到电影制作中，从而在电影的诞生史上迈出了具有决定意义的一步。1888年出现了第一架使用感光胶片的连续摄影机。1895年，法国卢米埃尔兄弟用间隙抓遮片装置，解决了使胶片间隙通过片门的难题，成功地制作了活动电影机，以每秒钟通过16个画格的速度拍摄和放映影片，在银幕上再现了真人和实物的活动，电影从此诞生。

动画的产生虽然早于电影，但真正意义的动画是在电影摄影机出现以后才发展起来的。因此用图画表现艺术形象的动画影片，是出现在电影之后的。

1877年8月30日，法国人埃米尔·雷诺发明的可在屏幕上放映，供多人一起观看动态图画的光学影戏机（如图1-11所示）获得专利，具备了现代动画片的基本特点，这一天被法国电影史学界视为动画片的生日，埃米尔·雷诺则被认为是动画片的先驱。

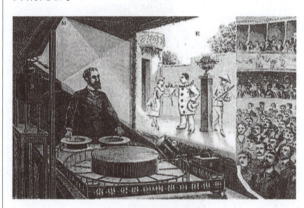

图1-11 光学影戏机

真正的动画电影，最早于1906年诞生在美国，是美国人斯图尔特·勃莱克顿（James Stuart Blackton）在法国卢米埃尔兄弟电影技术发明10年以后，采用逐格摄影的方法，拍摄制作的第一部电影胶片动画《滑稽面孔的幽默姿态》（如图1-12所示）。1915年美国人埃尔·赫德发明了以赛璐珞片（也称明片，是一种以醋酸纤维为原料的光滑、透明薄片）作为描画动画的片基，取代以往动画纸的方法（如图1-13所示）。即将有动作变化的角色单独画在赛璐珞上，把背景垫在下面相叠拍摄，从而改变了在此之前作者们不得不将背景与有动作的角色在同一画面中一遍遍地画出来的繁重的工作。因此，赛璐珞片在动画制作中的广泛应用，确立了动

画片的基本拍摄方法，成为推动动画大规模生产的转折点，从而形成了"传统动画"的经典制作方法，大大地促进了动画片的制作，也进一步推动了动画行业的发展。而动画片能够形成独立的艺术表现形式风靡全球，则公认为是迪士尼的贡献。

图 1-12　滑稽面孔的幽默姿态

图 1-13　赛璐珞片

"逐格拍摄"与"连续播放"结合是动画运动的关键，逐格动画摄影术是一种古老的电影摄影术，它是由摄影机逐格地拍摄物体的空间位置变化来获得被摄影对象连续运动假象的摄影技术。作为一种特殊的电影摄影技术，逐格动画摄影不仅可以作为电影特殊视觉效果的技术手段，而且也可以作为一种独立的动画艺术门类存在。在计算机三维图形动画（简称CGI）尚未诞生之前，逐格人偶动画片一直是仅有的三维立体动画影片。在电影诞生后的百年时间里，众多的动画艺术家不断地尝试来完善逐格动画片的制作技术，使它的艺术表现形式日渐完美。逐格动画对于学习运动规律的同学有易于入门、由易到难、循序渐进的优势，任何一个人或几个人都可以创作动画短片，从而在动画创作的过程中能够接触很多的动画运动知识，积累一定的经验后，逐格动画制作的宽容性对每名学习动画制作的学生自己的个性与风格的形成提供了一个包容的环境。学生们几乎可以把自己的任何想法加进来，从抽象的风格化动画到写实的与真人演员融合的动画电影，从手绘、剪纸到3D特效等，逐格动画的学习可以帮助学生们打开通往动画设计的大门。

动画技术较规范的定义是采用逐帧拍摄对象并连续播放而形成运动的影像技术。不论拍摄对象是什么，只要它的拍摄方式是采用的逐格方式，观看时连续播放形成了活动影像，它就是动画。

1.1.2　动画的定义

动画的概念不同于一般意义上的动画片，动画是一种综合艺术，它是集合了绘画、漫画、电影、数字媒体、摄影、音乐、文学等众多艺术门类于一身的艺术表现形式。动画的英文有很多表述，如animation、cartoon、animated cartoon。其中较正式的animation一词源自于拉丁文字根anima，意思为"灵魂"，动词animate是"赋予生命"的意思，引申为使某物活起来的意思。所以动画可以定义为使用绘画的手法，创造生命运动的艺术。

早期中国将动画称为美术片，现在国际统称为动画片，从技术角度看，只要不是实拍得到的活动影像，都算是动画。动画有着优越的表现能力，不受时间、空间、环境、历史年代的影响，可以按照制作人的想法，充分地去表现、去夸张。

1.1.3　传统动画、技巧动画、计算机动画

传统动画是美术动画最基础的制作方法。它利用了人眼的视觉残留原理，将一张张逐渐变化并能清楚地反映一个连续动态过程的静止画面，经过逐帧地拍摄编辑，再通过电视的播放系统，使其在屏幕上活动起来。传统动画有着一系列的制作工序，它首先要将动画镜头中每一个动作的关键及转折部分先设计出来，也就是要先画出原画，再根据原画再画出中间画，然后还需要经过一张张地描线、上色，逐张逐帧地拍摄录制等过程。传统动画最大的优点是它的表现力较强，在动画的制作中，常用于表现一些质地柔软、动作复杂、既无规律、形态又容易发生变化的物体的动态。

技巧动画是人们为了简化传统动画的制作工序而运用的一些省工省力的动画绘制及操作方法，其中包括一些摄制与录制的技巧以及借助于各种材料，人们将其制作成平面或立体的动画模型，通过不同的操作，来实现各种不同的动画效果。技巧动画扩大了动画的制作手段，丰富了动画的表现力，并大大地节省了动画的工作量。很多时候，在美工人员不足的情况下，动画设计人员可多考虑采用技巧动画的制作方法来达到传统动画效果。

计算机动画就是通过在计算机软件中运用各种动画技巧而创作的动画。计算机动画是目前最为理想的动画制作系统，它具有很强的表现力，且制作功能全、效率高、色彩鲜明，是动画设计者一个可以更好地发挥想象的创作环境，代表着动画发展的方向。计算机动画分为2D、3D动画。目前，2D动画一般用Flash制作，3D动画用3DMAX、Maya等制作，后期用AE、Premiere等合成。

1.2 动画的制作

动画制作是一项非常烦琐的工作，分工极为细致。通常分为前期制作、中期制作、后期制作。前期制作又包括了企划、作品设定、资金募集等；中期制作包括了分镜、原画、中间画、动画、上色、背景作画、摄影、配音、录音等；后期制作包括剪接、特效、字幕、合成、试映等。

动画片的剧本与电视、电影的剧本有很大的不同。动画片剧本中应尽量避免复杂的对话，侧重用画面及动作讲故事，最好的动画是通过滑稽的动作取胜。越少的台词，越能够最大限度地激发观众的想象力（如图1-14所示）。

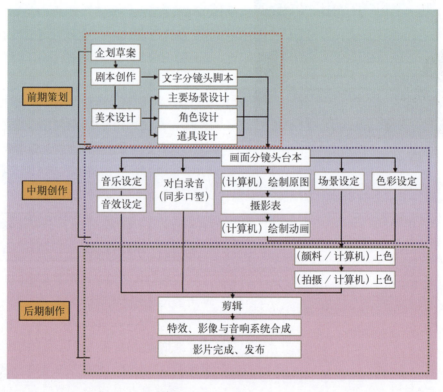

图1-14 动画制作的流程

1.2.1 前期准备阶段

提出立项，参与选题，主持撰写选题策划书，与制作人一起向投资方／赞助方陈述策划书，争取投资。与编剧讨论、确定剧本，指导美术设计人员确立美术风格，制定角色设定、场景设定、道具设定方案。

1．企划草案

提出动画片的故事原型,并将内容整理成文稿(改编或原创);分析动画片可能占有的市场份额、观众兴趣度等;评估制作投入预算、销售量以及利润回报等。

2．剧本创作

编写的动画片的剧本类型(连续剧或单本剧);故事发生的主要场地(室内剧或室外剧);题材(言情剧、伦理剧、武侠剧、魔幻剧、校园剧、悬疑剧、生活剧)等。

3．剧本编写

文学剧本的格式撰写,描述(角色性格、服饰、道具、背景等);通过文字讲述故事情节中的镜头,角色的表演、语言。

4．文学分镜头脚本

将动画的文学剧本分割成一系列可供拍摄的镜头说明剧本。每个镜头需要编号,并写明内容、长度、台词、音效、拍摄要求等,作为后续工作的创作依据。如表1-1所示。

图1-15 场景设计

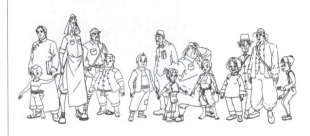

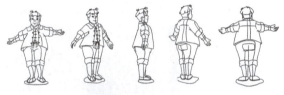

图1-16 角色设计

表1-1 文学分镜头脚本

镜号顺序	景别	镜头表现	画面内容	解说与对白	声效	音乐效果
1	远景	推镜头	从广阔的山丘推向一个茅草屋		变声	音乐淡入
2	全景		月亮移动	天亮了	拟音	渐强

5．美术设计

美术设计包含了多项内容,从动画片的整体风格确定,到场景设计、角色设计、道具设计等诸多方面的艺术设计,一般需要建立标准的设计模板,在模板中绘制形象的四视图、表情图、主要动态图(如图1-15~图1-17所示)。

6．剧中音乐与对白的先期录制

为了把握音乐的节奏,可以提前录制角色对白与音乐。

7．实验性设计

对角色表现出不同性格特征时的动作进行实验性设计。

图1-17 服饰道具设计

1.2.2 中期制作工作

1. 画面分镜头脚本

画面分镜头脚本也叫故事板（Storyboard）（如图 1-18 所示），由导演和画家按照影视语言的规律，把文字分镜头脚本图形视觉化，是根据剧本绘制的故事画板，由画面构成一幅幅具体的连续性小图样画面，绘有角色、对白、动作表情、道具、场景及音效说明。通过导演阐述，向原画师、动画师、背景设计师、色彩设计师、摄影师等分析视听方案，并由此进行后续的工作（如表 1-19 所示）。

镜头1　公交车内　远景

镜头2　拥挤的人群　中远景

镜头3　拥挤人群　过肩镜头

镜头4　一个年轻人　极特写镜头

图 1-18　故事版分镜头

景号	画面	剧情	长度(秒)	对白
J30		镜头穿过窗户，越过驾驶员头上，推进到领队的脸部。		驾驶员：即将到达目的地上方，准备降落！ 领队：准备！
J31		救生船震动		领队：记住刚才的话！
J32		驾驶员一连串地敲击控制板上的按钮		驾驶员：急降1200英尺，高度1万2000英尺，机舱门打开预备！

图 1-19　画面分镜头脚本

2. 为剧本设计不同的镜头

对于动画创作者来讲，要处理好镜头的各种表现效果，就必须了解镜头的拍摄位置，这是处理好镜头表现效果的基础条件。按拍摄距离远近分，一般有远景、全景、中景、近景、特写等（如图1-20～图1-24所示）。

图 1-20　远景

图 1-21　全景

图 1-22　中景

图 1-23　近景

图 1-24　特写

3. 原画的设计与绘制

由原画师根据镜头设计稿的规定，为动画角色设计出每个镜头的关键画面（关键帧）。动画片中角色的一切动作表演定位都是由原画师完成的。原画师通常的工作是绘制动画角色每个动作的开始、中间和结尾，再进行编码和填写设置表（如图1-25所示）。

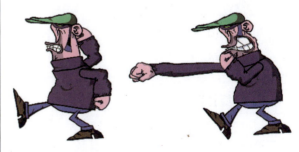

图 1-25　原画动作设计

4. 绘制动画

动画（中间画）指运动物体关键动态之间渐变过程的画面，要保证动作的连贯性，动作的全部

中间过程由动画师完成。动画师接收的文件有导演分镜头台本、标有镜头号的原画文件夹、原动画标志符号示意图、摄影表（如图 1-26 所示）。

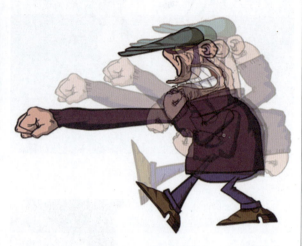

图 1-26　添加中间动作

5. 背景的设计与绘制

依据导演分镜头台本中规定的场面规格（景别）大小确定所需场景的大小。分类场景设计包括指示场景和表现场景，指示场景是角色活动的现实场景，表现场景是感情需要的场景气氛。

6. 色彩设计

色彩能够塑造形象，主宰整部影片的画面气氛和艺术情感。动画色彩设计有以下要点：

（1）把握色彩的艺术风格，提升画面的艺术格调。

（2）强化色彩的视觉冲击力（色相、明度、纯度对比等）。

（3）运用色彩的心理属性营造画面的情绪气氛。

1.2.3　后期制作工作

1. 后期讨论

剪辑师提出指导意见或与设计师共同剪辑，知道音效、特效的结果，并参与影片宣传活动。

2. 描线上色

传统动画是中期工作时在纸上完成铅笔稿，再手工转描到赛璐珞胶片上。数字动画是由专业描线软件系统完成描线及上色。

3.（拍摄／计算机）合成

传统动画是在描线上色过的画面经校对无误后，由拍摄部门进行拍摄工序，合成角色画面和背景画面。数字动画是将计算机描线上色的半成品，直接交由计算机合成处理。计算机具有丰富的画面处理能力，可以方便地对各层次背景位置、角色位置进行各种调整和对位。

4. 剪辑

剪辑属于动画片整体画面完成阶段。传统动画是对拍摄冲好的胶片，按导演分镜头台本的顺序进行全片的剪接，使画面连接流畅、节奏鲜明。数字动画是由非线性编辑软件进行编辑工作，还可以加入更多特效，使影片表现出很强的视觉冲击力和艺术魅力。

5. 音效合成

把各种配音材料进行混音处理后，按对应的位置与剪辑好的动画片合成，最终形成音画合成动画片成品。

1.3　动画中的动作元素

1.3.1　原画

在动画运动的过程中，运动的规律性与时间的把握很重要，设计中需要对组成动画的三个重要的元素，即原画、小原画、动画有很清楚的认识，能够判断出一组动作中的层次关系与核心动作。

原画也称为关键帧，是动画片里每个角色动作的主要创作者，是整套动作的核心，是关键性的画面，处于动作的重要转折部分，是纲要性指示动作，对后续动作的设计有提示作用，是动作的灵魂。原画设计是最关键的环节，要将原画动作设计得准确、夸张、概括，才能表达出清楚的动作。动画制作中的原画就好比某个规划的大纲或框架，使动作主题让人一目了然。原画强调的是主体，是关键部分。对于细节的刻画少一些，为了突出重点，在绘制时可在原画的编号外加一个圈。

原画的主要任务是按照剧情和导演意图，完成动画镜头中所有角色的动作设计，画出一张张不同的动作图片和表情的关键动态。概括地讲，原画就是运动物体关键动态的画，每个镜头中，角色的连续动作，必须先由原画画出其中关键性的动态画面，然后才能进入第二道工序的工作，即由动画的中间画来完成动作的全部中间过程（如图 1-27 所示）。

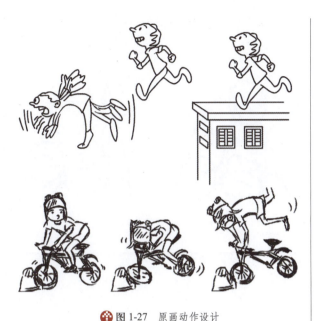

图 1-27 原画动作设计

1.3.2 小原画

很多时候我们都不会去关心原动画中的小原画,因为原画设计师会说这是动画设计师来完成的事情,而动画设计师则会说这是原画设计师应该做的事情。其实,在这里确实很难去界定小原画设计师所处的位置。在一般的制作公司中没有小原画设计师这个职位,只有原画设计师和动画设计师。在我们的印象中好像只有迪士尼等一些比较大的公司才会有这个职位。小原画是在原动画中间的一个位置,小原画设计师的职责不像原画设计师那样去寻找明显的关键画面,但是他们所需要做的就是找出隐藏在后面的可以改变整个镜头节奏和质量的关键画面。小原画设计是带有创造性但又是在运动规律和原画动作运动范围之内的工作。如果在工作当中设置了小原画设计这个职位,那么这部影片的动作质量肯定会有很大的提高。如果动画完全按照原画的动作来做纯粹的动画中间张,那动作相对就会变得单调和僵硬。除非原画把所有的关键点位全部画出来,那样一部要求很严谨的动画大片的原画的工作量会非常大,有可能在某一个镜头中出现原画比动画多的局面。

小原画在很多时候有点像原画动作的预备和缓冲,只不过它是隐藏在动作的运动过程当中的一些影响动作节奏和质量的小关键画面。小原画虽然不是正式的原画,但是,它也会改变整个镜头的动作质量和情绪节奏,在绘制时一般在小原画的编号外加一个三角形。

比如一个转面的动作,在一般的情况下可能是只需要加动作的中间动画就可以了,但是如果我们对这个转面的动作要求有表情和节奏的变化,那么这个转面的动画并不仅仅是中间画,它的中间过程会有高低起伏或者是有表情、节奏的变化,比如在转面的过程当中需要加快节奏的身体压缩、闭眼,然后是身体的伸展,最后才是缓冲和到位,小原画的设置改变了动作的整个质量和节奏(如图 1-28 所示)。

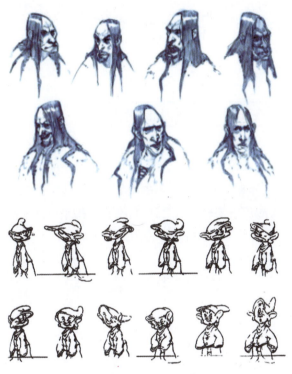

图 1-28 小原画

1.3.3 中间画

中间画也称中间帧,是在设计出原画后,在两张原画之间过渡的过程,是依据原画的动作提示进行动作的链接,根据原画的思路贯穿动作,最终形成流畅、连贯性强的完整动态。在动画影片中,中间画的数量比原画的数量要多很多,工作量很大。在绘制时进行编号而不加圆圈,是单独的数字。

中间画的主要任务如下。

动画人员的主要任务是根据原画来绘制关键动作之间的动画。凡是形象比较简单或者形象虽复杂但是在动作过程中形象变化不大的两张原画之间,都可以加中间画。我们现在来看一下画中间画的具体方法,如图 1-29 所示。

图 1-29 中间画的过程分解

方法了,要根据生活逻辑和动作习惯具体对待(如图 1-30 所示)。

图 1-30 中割分解动作

1.3.4 中割与非中割

中割的关键在于找准中间点。将两张图形相叠在一起,动手绘制之前,先要找准两个图形变化的中间点。在图形变化的明显部位和线条的转折处,先用铅笔轻轻点个记号,在确认每个中间点的位置无误差后,用铅笔将图形的等分中间画勾画出来。

而复杂一点的动作就不能简单地使用中割的

课后思考与练习

1. 思考题

(1) 动画的雏形与运动过程以及动作记载的原始方式是什么?

(2) 动画运动规律在整体制作流程中运用在哪个环节?

(3) 在动画中动作形成的元素是什么?

2. 练习题

简单分析一组动作的组成部分,区分开原画、小原画、中间画分别所形成的动作。

第2章 动画中时间的把握

本章学习要点解析

1．基本知识点

（1）对动画运动中时间的认识与掌握。

（2）对动画运动中空间幅度的认识与掌握。

（3）对动画运动中速度与节奏的认识与掌握。

（4）对动画运动中力学的认识与掌握。

2．基本能力培养

（1）能够明确动作中的设计张数与时间、空间幅度、速度快慢的节奏关系。

（2）运用不同速度（匀速、加速、减速）表现出动作的运动感。

3．教学重点与教学难点

（1）教学重点：正确理解运动中原动画的帧数、张数、时间、空间幅度和速度。

（2）教学难点：能够将动画中的动作情节设计得具有节奏感。

2.1 动画与时间的关系

动画概念中的动作设计，不是对现实生活中动作的简单模仿，而是在理解动作的前提下，以动画艺术的审美标准和技术方法，对动作进行再加工，形成独特的艺术魅力。完整的动作必须通过时间展现出来，也就是说即使有了正确生动的画稿，如果错误地设定了格和格之间的时间关系，还是会导致整个动作的设计失败。时间设定则决定了动作的完整性和节奏感，只有让每一个完整的动作连接起来，才会产生画面流畅、表演生动、剧情完整的片子。只有运用了时间这个"魔术棒"才能把动作的节奏、角色的体积重量和运动速度等动作内容活灵活现地表现出来。动作设计和时间的关系犹如一个硬币的两个面，缺一不可，是一个完整的统一体。从运动规律上讲，每一个动作设计都有具体的时间控制，同时剧本因素又影响着动作时间的设定。这既体现了技术的要求，又体现了艺术的要求。在动画片中如果动作设计和时间安排得当，就会更好地叙述故事的内容，展示角色个性情绪和烘托场景气氛，让这些艺术形象去感染观众，使他们认同、接受并爱上这些可爱的动画角色。这既是作品成败的关键之一，也是表明其艺术品质高低的标志。运动规律对动作设计和时间起着决定作用，剧本因素也对它们起着重要的作用。下面以在动画片的实际操作中遇到的问题来说明相关的内容。

自然界中的所有运动都有节奏。而动画中所指的节奏是指画面之间的距离、动作幅度的大小、动作所表现的力量的强弱、动作速度的快慢及动作间的转折和停顿等方面的变化。

研究动画片表现物体的运动规律，首先要弄清时间、空间、张数、速度的概念及彼此之间的相互关系，从而掌握规律，处理好动画片中动作的节奏。

2.1.1 时间

所谓"时间"，是指影片中物体（包括生物和

非生物)在完成某一动作时所需的时间长度,也是这一动作所占胶片的长度(片格的多少)。这一动作所需的时间长,其所占片格的数量就多;动作所需的时间短,其所占的片格数量就少。

由于动画片中的动作节奏比较快,镜头比较短(一部放映十分钟的动画片大约分切为100~200个镜头),因此在计算一个镜头或一个动作的时间(长度)时,要求更精确一些,除了以秒(呎)为单位外,还要以"格"为单位(1秒=24格,1呎=16格)。

提示:呎为英美制长度单位。

动画片计算时间使用的工具是秒表。在想好动作后,自己一面做动作,一面用秒表测时间;也可以一个人做动作,另一个人测时间。对于有些无法做出的动作,如孙悟空在空中翻筋斗,雄鹰在高空翱翔或是大雪纷飞、乌云翻滚等,往往用手势做些比拟动作,同时用秒表测时间,或根据自己的经验,用脑子默算的办法确定这类动作所需的时间。对于有些自己不太熟悉的动作,也可以采取拍摄动作参考片的办法,把动作记录下来,然后计算这一动作在胶片上所占的长度(呎数、格数),确定所需的时间。

我们在实践中发现,完成同样的动作,动画片所占胶片的长度比故事片、纪录片要略短一些。例如,用胶片拍摄真人以正常速度走路,如果每步是14格,那么动画片往往只要拍12格,就可以造成真人每步用14格的速度走路的效果;如果动画片也用14格,在银幕上就会感到比真人每步用14格走路的速度要略慢一点,这是由于动画的单线平涂的造型比较简单。因此,当我们在确定动画片中某一动作所需的时间时,常常要把我们用秒表根据真人表演测得的时间或记录片上所摄的长度稍稍打一点折扣,才能取得预期的效果。

2.1.2 空间幅度

所谓"空间",可以理解为动画片中活动形象在画面上的活动范围和位置,但更主要的是指一个动作的幅度(即一个动作从开始到终止之间的距离)以及活动形象在每一张画面之间的距离。

动画设计人员在设计动作时,往往把动作的幅度处理得比真人动作的幅度要夸张一些,以取得更鲜明、更强烈的效果(如图2-1所示)。

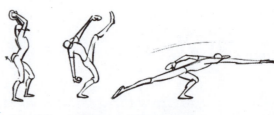

图2-1 动作的空间幅度

此外,动画片中的活动形象做纵深运动时,可以与背景画面上通过透视表现出来的纵深距离不一致。例如,表现一个人从画面纵深处迎面跑来,由小到大,如果按照画面透视及背景与人物的比例,应该跑十步,那么在动画片中只要跑五六步就可以了,特别是在地平线比较低的情况下更是如此。

2.1.3 速度

所谓"速度",是指物体在运动过程中的快慢。按物理学的解释,是指路程与通过这段路程所用时间的比值。在通过相同的距离中,运动越快的物体所用的时间越短,运动越慢的物体所用的时间就越长。在动画片中,物体运动的速度越快,所拍摄的格数就越少;物体运动的速度越慢,所拍摄的格数就越多。

2.2 运动中不同速度的变化

2.2.1 匀速、加速和减速

按照物理学的解释,如果在任何相等的时间内,质点所通过的路程都是相等的,那么质点的运动就是匀速运动;如果在任何相等的时间内,质点所通过的路程不是都相等的,那么质点的运动就是非匀速运动(在物理学的分析研究中,为了使问题简化起见,通常用一个点来代替一个物体,这个用来代替一个物体的点称为质点)。

非匀速运动又分为加速运动和减速运动。速度由慢到快的运动称加速运动;速度由快到慢的运动称减速运动。

在动画片中,在一个动作从始至终的过程中,如果运动物体在每一张画面之间的距离完全相等,称为"平均速度"(即匀速运动);如果运动物体在每一张画面之间的距离是由小到大,那么拍出来在银幕上放映的效果将是由慢到快,称为"加速度"(即加速运动);如果运动物体在每一张画面之间的

距离是由大到小,那么拍出来在银幕上放映的效果将是由快到慢,称为"减速度"(即减速运动)。上面讲到的是物体本身的"加速"或"减速",实际上物体在运动过程中,除了主动力的变化外,还会受到各种外力的影响,如地心引力、空气和水的阻力以及地面的摩擦力等,这些因素都会造成物体在运动过程中速度的变化。

在动画片中,不仅要注意较长时间运动中的速度变化,还必须研究在极短暂的时间内运动速度的变化。例如:一个猛力击拳的动作运动过程可能只有6格,时间只有1/4秒,用肉眼来观察,很难看出在这一动作过程中,速度有什么变化。但是,如果我们用胶片把它拍下来,通过逐格放映机放映,并用动画纸将这6格画面一张张地摹写下来,加以比较,就会发现它们之间的距离并不是相等的,往往开始时距离小,速度慢;后面的距离大,速度快。

由于动画片是一张张地画出来,然后一格格地拍出来的,因此我们必须观察、分析、研究动作过程中每一格画面(1/24秒)之间的距离(即速度)的变化,掌握它的规律,根据剧情规定、影片风格以及角色的年龄、性格、情绪等灵活运用,把它作为动画片的一种重要表现手段。

在动画片中,造成动作速度快慢的因素,除了时间和空间(即距离)之外,还有一个因素,就是两张原画之间所加中间画的数量。中间画的张数越多,速度越慢;中间画的张数越少,速度越快。即使在动作的时间长短相同、距离大小也相同的情况下,由于中间画的张数不一样,也能造成细微的快慢不同的效果(如图2-2所示),向前行驶的汽车在运行过程中的不同速度的分解如图2-3所示。

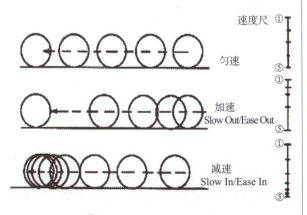

图2-2 匀速、加速、减速

图2-3 汽车运行的速度

2.2.2 时间、距离、张数、速度之间的关系

前面讲了时间、距离、张数、速度的基本概念,从一个动作(不是一组动作)来说,所谓"时间",是指甲原画动态逐步运动到乙原画动态所需的秒数(格数);所谓"距离",是指两张原画之间中间画数量的多少;所谓"速度",是指甲原画动态到乙原画动态的快慢。

现在,我们分析一下时间、距离、张数三个因素与速度的关系。关于这个问题,初学者往往容易产生一个错觉,时间越长、距离越远、张数越多,速度就越慢;时间越短、距离越近、张数越少,速度就越快。但是有时并非如此,举例如下。

甲组:动画24张,每张拍一格,共24格,即1秒,距离是乙组的两倍。

乙组:动画12张,每张拍一格,共12格,即0.5秒,距离是甲组的一半。

虽然甲组的时间和张数都比乙组多一倍,但由于甲组的距离也比乙组加长了一倍,如果把甲组截去一半,就会发现与乙组的时间、距离和张数是完全相等的,所以运动速度并没有快慢之别。由此可见,当影响速度的三种因素都相应地增加或减少时,运动速度不变。只有将这三种因素中的一种因素或两种因素向相反的方向处理时,运动速度才会发生变化,举例如下。

甲组:动画12张,每张拍一格,共12格 = 0.5秒,距离是乙组的两倍。

乙组:动画12张,每张拍一格,共12格 = 0.5秒,距离是甲组的一半。

甲组的距离是乙组的两倍,其速度也就相应地快一倍。由此可见,在时间和张数相同的情况下,距离越大,速度越快;距离越小,速度越慢。

需要说明的是,为了叙述方便,上面是以匀速运动为例,不仅总距离相等,而且每张动画之间的距离也相等。实际上,即使两组动画的运动总距离相等,如果每张动画之间的距离不一样(用加速度或减速度的方法处理),也会造成快慢不同的效果。

2.2.3 节奏

一般说来,动画片的节奏比其他类型影片的节奏要快一些,动画片动作的节奏也要求比生活中动作的节奏要夸张一些。

整个影片的节奏,是由剧情发展的快慢、蒙太奇各种手法的运用以及动作的不同处理等多种因素造成的。这里说的不是整个影片的节奏,而是动作的节奏。在日常生活中,一切物体的运动(包括人物的动作)都是充满节奏感的。动作的节奏如果处理不当,就像讲话时该快的地方没有快,该慢的地方反而快了;该停顿的地方没有停,不该停的地方反而停了一样,使人感到别扭。因此,处理好动作的节奏对于加强动画片的表现力是很重要的。

造成节奏感的主要因素是速度的变化,即"快速""慢速"以及"停顿"的交替使用,不同的速度变化会产生不同的节奏感,例如:

(1)停止——慢速——快速,或快速——慢速——停止,这种渐快或渐慢的速度变化造成动作的节奏感比较柔和。

(2)快速——突然停止,或快速——突然停止——快速,这种突然性的速度变化造成动作的节奏感比较强烈。

(3)慢速——快速——突然停止,这种由慢渐快而又突然停止的速度变化可以造成一种"突然性"的节奏感。

由于动画片动作的速度是由时间、距离及张数三种因素造成的,而这三种因素中,距离(即动作幅度)又是最关键的,因此,关键动作的动态和动作的幅度往往构成动作节奏的基础。如果关键动作的动态和动作幅度安排得不好,即使通过时间和张数的适当处理,对动作的节奏起了一些调节作用,其结果也还是不理想的,往往需要进行比较大的修改。

我们不能因此忽视时间和张数的作用。在关键动作的动态和动作幅度处理得都比较好的情况下,如果时间和张数安排不当,动作的节奏不但出不来,甚至会使人感到非常别扭。不过这种修改较容易,只要增加中间画的张数或是调整摄影表上的拍摄格数就可以了。

动作的节奏是为体现剧情和塑造任务服务的,因此,我们在处理动作节奏时,不能脱离每个镜头的剧情和人物在特定情景下的特定动作要求,也不能脱离具体角色的身份和性格,同时还要考虑到电影的风格。

2.2.4 速度尺

1. 匀速运动的速度尺

5在1和9的中间位置上,等分每一个格(如图2-4所示)。

图2-4 匀速运动的速度尺

2. 加速运动的速度尺

5的位置在1和7的中点上,3在1和5的中点上,这样开始的时候张数多,渐渐张数减少,这就是加速运动的速度尺表现。如果还需要更多的动画张数,可以把现在的1和3之间、3和5之间再细分(如图2-5所示)。

3. 减速运动的速度尺

3的位置在1和7的中点上,5在3和7的中点上,这样开始的时候张数少,渐渐张数增多,这就是减速运动的速度尺表现。如果还需要更多的动画张数,可以把现在的3和5之间、5和7之间再细分(如图2-6所示)。

🍂 图 2-5 加速运动的速度尺　　🍂 图 2-6 减速运动的速度尺

4．挥动过程的匀速、加速运动过程

挥动过程的匀速、加速运动过程如图 2-7 所示。

🍂 图 2-7 挥动过程速度变化

2.3 Flash 逐帧绘制

2.3.1 逐帧动画的运用范围

下面以 Flash 软件为平台进行运动过程的展现，在以逐帧形式绘制运动过程时，基本上可以用到的位置与工具是时间轴、图层、帧、绘图纸外观、铅笔、刷子等。

（1）时间轴：是绘画整体过程中增加帧并且产生运行的轨道。

（2）图层：放置不同图像的层级关系。

（3）帧：每一张绘制的画面属于单帧，一旦产生运动，就会有很多的画面来组成，也就是由很多的帧构成。

（4）绘图纸外观：绘制第二幅画面时为了能对照第一幅画面产生的虚影，单击后，在绘制下一帧时前一张也会以影子的形式存在。

（5）工具箱中的工具：绘制过程中会用到绘制工具以及调节图像的工具（如图 2-8 所示）。

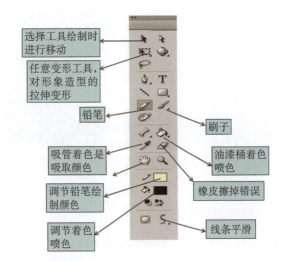

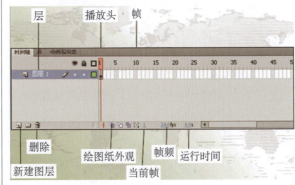

🍂 图 2-8 逐帧动画的运用范围

2.3.2 帧的种类

帧是构成 Flash 动画最基本的单位，帧分为普通帧、关键帧、空白关键帧、一般空白帧、运动补间帧和形状补间帧，而对帧的所有操作都是在"时间轴"面板中进行的。

（1）关键帧：用实心表示，表示这个帧中有内

容(快捷键为F6)。

(2) 空白关键帧:用空心圆表示,代表这个帧中没有内容,在空白关键帧中加入对象即可变为关键帧,一般空白帧代表空白区域中没有任何对象(快捷键为F7)。

(3) 普通帧:显示为一个单元格,普通帧中的内容永远和离它最近的关键帧中的内容保持一致(快捷键为F5)。

(4) 运动补间帧:用底色为浅蓝色的箭头符号表示,代表这个区域存在运动补间动画。

(5) 形状补间帧:用底色为浅绿色的箭头符号表示,代表这个区域存在形状补间动画(如图2-9所示)。

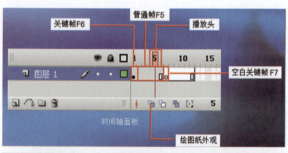
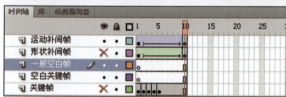

图2-9　帧的类型

2.3.3　创建与编辑帧

1. 插入关键帧与空白关键帧

(1) 关键帧包括关键帧与空白关键帧两种。在空白关键帧中添加对象,空白关键帧就转换为关键帧。

(2) 插入关键帧时,选中时间线上的某帧后,执行"插入"→"时间轴"→"关键帧"命令,也可以直接按F6快捷键,或右击某帧并在弹出的快捷菜单中选择"插入关键帧"选项,均可在所选地方插入关键帧。

(3) 插入空白关键帧时,选中时间线上的某帧后,执行"插入"→"时间轴"→"空白关键帧"命令,也可以直接按F7快捷键,或右击某帧并在弹出的快捷菜单中选择"插入空白关键帧"选项,即可在所选地方插入空白关键帧。

2. 插入帧

(1) 帧包括普通帧与一般空白帧两种。在制作影片时,经常需要保持某一个画面不动,例如影片背景,这就需要背景图像所在的关键帧在一定的时间范围内保持不变,普通帧就是用于扩展帧范围的帧。没有任何内容的帧则为空白帧。

(2) 插入普通帧时,首先要在关键帧中设置好对象,接着在关键帧后面选中扩展范围结束的那一帧,执行"插入"→"时间轴"→"帧"命令,或直接按F5快捷键,或右击那一帧并在弹出的快捷菜单中选择"插入帧"选项,即可在所选地方插入帧,使前面关键帧中的内容到这一帧都保持不变。

3. 为了查看和修改帧中的对象,需要选中一个或多个帧

具体操作方法如下。

(1) 要选择时间轴上的任意一个帧,只需单击该帧即可。

(2) 要选择时间轴上的所有帧,执行"编辑"→"时间轴"→"选择所有帧"命令或按Ctrl+Alt+A组合键。

(3) 要同时选择多个连续的帧,需要通过单击确定选择范围的起点,然后按住Shift键,在选择范围的终点单击即可。

(4) 要同时选择多个非连续的帧,只需在按住Ctrl键的同时单击所需的各帧即可(如图2-10所示)。

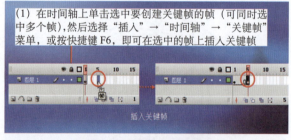
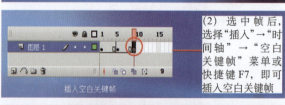
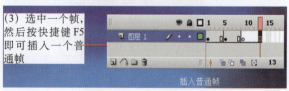

图2-10　插入帧的过程

2.3.4 图层的运用

在绘图时,可以将图形的不同部分放在不同的图层上,各图形相对独立,从而方便编辑和绘图。在制作动画时,因为每个图层都有独立的时间帧,所以可以在每个图层上单独制作动画,多个图层组合在一起便形成了复杂的动画。可以利用一些特殊图层制作出特殊效果的动画(如图2-11所示)。

图2-11　图层

2.3.5 逐帧绘制的过程

逐帧绘制就是将动画中的每一帧都设置为关键帧,在每一个关键帧中创建不同的内容。其原理是:将对象的运动过程分解成多个静态图形,再将这些连续的静态图形置于连续的关键帧中,就构成了逐帧动画。

(1) 在绘制之前需要对所要绘制的运动过程进行设计,对动作进行编排,也就是将一个连续的动作进行关键动作的分解,分解为单张的图像,这样在Flash软件中绘制才有了动作的顺序排序。

(2) 打开Flash软件,选择铅笔工具或刷子工具进行绘制,将铅笔下方的铅笔模式改为平滑,平滑属性调节为100,这样画出的直线比较光滑;如果用刷子绘制线条不流畅,可以选择铅笔(如图2-12所示)。

图 2-12(续)

(3) 在时间轴初始界面的图层1中的第一个空白帧绘制所要的形象,在舞台的范围内呈现,这时空白帧变为关键帧,说明已有图像,可以将图层名改为"运动层"或者其他名称,以便区分(如图2-13所示)。

图2-12　画笔调节

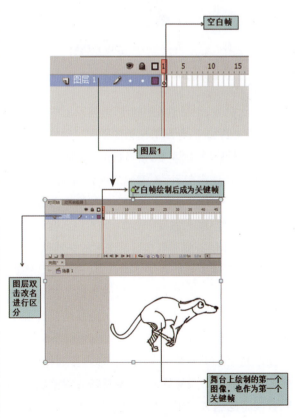

图2-13　绘制第一帧图像

(4) 绘制完第一个动作后，插入下一个关键帧，选中时间线上的第一帧后的一个位置，执行"插入"→"时间轴"→"关键帧"命令，或直接按F6快捷键，或右击某帧并在弹出的快捷菜单中选择"插入关键帧"选项，均可在所选地方插入关键帧。这时会在第二个关键帧上出现与第一个关键帧相同的画面，单击时间轴下方的绘图纸外观，为的是在修改第二个画面时，第一个画面的影子存在，可以作为参照，可以将第二帧不同的部分擦掉，依据虚影修改第二个帧中动作的造型；如果第二帧的动作与第一帧完全不同，变化很大，那么在加第二帧时可以直接加空白关键帧，第二帧中就会直接出现第一帧的图像影子，可以直接依据该图像影子进行动作的绘制（如图2-14所示）。

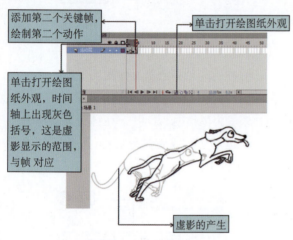

图2-14 绘图纸外观的使用

以此类推，之后的动作全部遵循以上的流程进行，连续向后加帧，绘制每一帧的画面（动作），动作完成后，调整动作的速度，使节奏流畅稳定。可以将每个关键帧进行延时，关键帧之间添加普通帧，使一个动作到下一个动作稍减慢一些，根据动作进行加帧或减帧的调节，按Ctrl+Enter组合键进行预览，查看动作的流畅程度与运动速度的快慢感。

(5) 新建图层2并改名为背景，在第一个空白关键帧中绘制一个水平线背景，作为跑动脚踏的地面，要求背景是一直存在的，因此，这就需要背景图像所在的关键帧在一定的时间范围内保持不变，普通帧就是用于扩展帧范围的帧。插入普通帧时，首先要在关键帧中设置好对象，接着在关键帧后面选中扩展范围结束的那一帧，执行"插入"→"时间轴"→"帧"命令，或直接按F5快捷键，或右击某一帧并在弹出的快捷菜单中选择"插入帧"选项，即可在所选位置插入帧，使前面关键帧中的内容到这一帧都保持不变（如图2-15所示）。

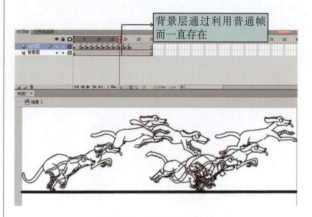

图2-15 背景的绘制

(6) 可以适当地填充颜色，用油漆桶直接喷洒颜色，双击油漆桶可以选择要添加的颜色（如图2-16所示）。

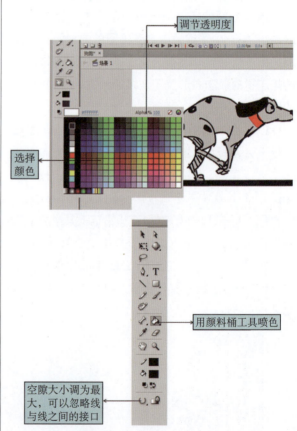

图2-16 简单着色的工具

(7) 最终动作完成后导出影片，选择"文件"→"导出"→"导出影片"命令，选择格式为SWF影片，选取存储路径，并为该影片命名（如图2-17所示）。

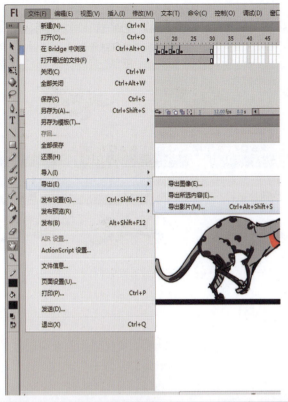

图 2-17　导出影片过程

最终的动作完成效果如图 2-18 所示。

在绘制时应注意图层的划分，一般一直存在的物体单独作为一层，并且利用普通帧使其一直存在，再把不同动态的角色分在不同的图层中，在动作之间的穿插过程与先后次序通过帧与帧之间的对应进行，如果一个动作结束，另一个动作产生，那么结束动作的帧与下一个开始动作帧的位置应衔接好。

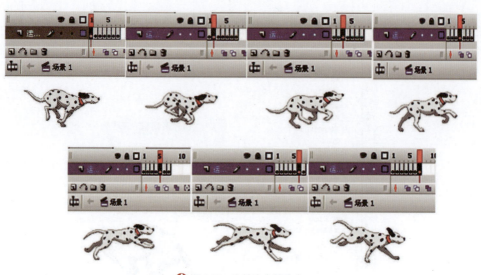

图 2-18 绘制的分解动作

2.3.6 逐帧绘制的特点

（1）优点：灵活性强，适合表现细腻的动画及画面变化较大的复杂动画。

（2）缺点：给制作增加了负担，最终输出的文件量比较大。

课后思考与练习

1. 思考题

（1）动画中时间与帧数的关系是怎样的？

（2）动作之间距离与速度的关系是什么？

（3）匀速度、加速度、减速度在进行动作设计时是怎样安排的？

2. 练习题

设计并绘制一组有关速度变化的运动状态，利用匀速、加速、减速之间的变化进行设计，注意动作之间的距离、动作的关键与过程的组成。

第 2 部分
基本的运动形式

　　动画运动规律有着自身的表现特性,具有夸张性及变化效果,一般在运动过程中所呈现的形变都是对自然界中的物体受到外力作用时的趋向与特征表现进行夸张。我们将动画中的角色动作以及做动作时产生的反应经过原有的普通形变进行夸张并大幅度地放大,从而可以产生强烈的动画效应,弹性变形是动画片中运用最多的方式。具有弹性变化的物体在外力的作用下能够做拉伸、压扁、扭曲等多种造型的变化。弹性从表面上看是对造型的变化施以影响,但进一步也可以为角色赋予韧性,增加其柔韧度。

　　在进行动画角色表现时会强调一些动作,增加动作表现的趣味性,并利用常规的动作来增强动画的艺术性。

第3章 常见的运动规律

本章学习要点解析

1．基本知识点

（1）理解运动设计中弹性变形的原理并加以掌握。

（2）理解运动设计中预备动作的夸张原理并加以掌握。

（3）理解运动设计中惯性与缓冲运动的原理并加以掌握。

（4）理解运动中跟随动作的原理并加以掌握。

（5）理解运动设计中刺激反应的原理并加以掌握。

（6）理解运动中交搭动作的原理并加以掌握。

2．基本能力培养

通过对一般常见的运动形态的理解与运用，能够丰富动画中的情节，使动作具有夸张性和引人瞩目的作用，并在不同的动作中将一系列的动作穿插运用于其中。

3．教学重点与教学难点

（1）教学重点：对于大幅度动作的设计，能够突出起始动作、中间过程以及结束动作，并且能很好地衔接。

（2）教学难点：将丰富的运动形态综合设计到动画运动中，能够使动作具有张力和冲击力。

3.1 弹性运动

动画的魅力在于每一个动作的设计都应在夸张的基础上塑造完成，这种夸张除了要应用在故事情节上之外，更多的是要应用在动作表演上。物体在受到力的作用时，它的形态和体积会发生改变，这种改变在物理学中称为"形变"，弹力的大小取决于形变的大小，形变越大，弹力越大。

在生活中的动作与动画中运用的动作夸张是有很大区别的，动画的造型、动作表现要比拍摄真实人物有着更为方便和优越的条件，只要符合故事情节，在正确的动画运动规律的基础上便可以对角色进行随意的夸张与变形。夸张是动画的特质，是动画表现的精髓，夸张能够激发观众和动画角色的情感共鸣，使观众为之喜、为之悲。总之，夸张强调并丰富着动画角色的性格特征，创造着一系列出人意料的艺术效果。

3.1.1 常见的弹性现象

比如，一个球体落地时，它的形态将会发生变化。

（1）皮球下落的速度加大，每一幅间的距离也就加大，动作幅度明显，球体也出现伸长的变化。

（2）皮球到最高点时速度减慢，每一幅画面之间的距离也就变小，这个时候力的作用消失，球体恢复如初。

（3）皮球落地的一瞬间，就是产生作用力与反

作用力的时刻,弹性形变在这时会被夸张地表现出来,球体压扁,地面的反作用力将它弹起,进行下一跳的循环(如图 3-1 所示)。

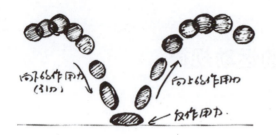

图 3-1　皮球落地弹跳过程

(4) 从以上图例可以看到,当有作用力时,球体就发生变化。当有反作用力时,球体也发生变化。综合上述的变化大致可以这样理解,当有作用力和反作用力时,在相对应的画面上加以变化,就会产生弹性变化。

3.1.2　弹性的运用

从简单的球体,我们大致可以理解弹性产生的一些方法,那么套用到人物或动物身上是否可行呢?以蓝猫为套用对象,套用球体在落地和弹起时产生的变化。

(1) 首先找到几个关键点,参考图例如图 3-2 所示。

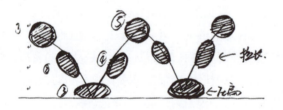

图 3-2　皮球落地弹跳过程

(2) 把蓝猫看作一个球体,按图 3-2 加以变化,注意调整姿态(如图 3-3 所示)。

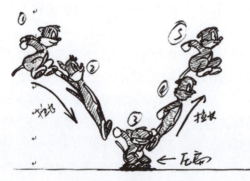

图 3-3　蓝猫拉伸、压扁

(3) 在图 3-3 中可以看到蓝猫的形体上发生了明显的变化。图②中蓝猫身体被拉长了,再对比一下球体的变化是一样的。再看图③,蓝猫受到了地面反作用力的影响,形体上也发生了明显的变化,参照球体变化图③也是一样的。球体被压扁了,同样蓝猫身体也被压扁了。

(4) 由此我们可以看出,只要套用球体落下时所产生的变化,蓝猫跳下的动作也一样会产生弹性。

3.1.3　在不同情况下的弹性

1. 纵向弹性

蓝猫落下,屁股先着地,然后再弹起,细节上的变化应该随落下、压扁、弹起产生相对应的变化。以下例子也同样运用了球体下落时的变化,如图 3-4 所示,图①是向下落时身体被拉长,碰到地面身体被压扁,弹起时身体也被拉长,由此就产生了弹性运动。

图 3-4　蓝猫压扁变形

2. 横向弹性

前面讲到的都是纵向的弹性运动,再来了解一下横向的弹性运动,以蓝猫向前跑撞到墙上后弹回来为例,再和前面所讲的弹性运动联系起来,就看到了和球体落下一样的弹性运动。作用力和反作用同样存在,如图 3-5 所示,图⑥中看到了拉长,图⑦中看到了压扁,图⑨中又有拉伸。

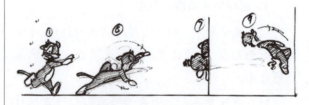

图 3-5　蓝猫撞墙的过程

3. 其他弹性变形

弹性也影响到了头部的变化,如蓝猫猛地回头向后面看(如图 3-6 所示)。

图 3-6 蓝猫表情的变形

3.1.4 动画情节中的复杂弹性动作

如图 3-7 所示是动画片《德克斯特》中的片段,是角色跳跃的夸张变形动作,通过表情、四肢以及全身的拉伸,表现出角色的活跃以及其当时的心情状态。

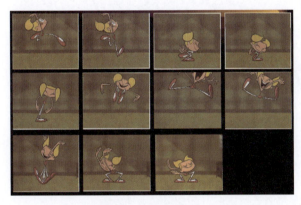

图 3-7 角色综合形变

在动画中灵活地运用球体的变化产生的弹性运动,就会有强烈的画面效果。在自然界中只要把一些基本的物理现象加以夸张、变化,也会产生很好的效果。强调变形要根据力学原理进行艺术上的夸张。例如在动画片中,对于变形不明显的物体,我们也可以根据剧情或影片风格的需要,运用夸张变形的手法来表现其弹性运动。

因此,在动画影片当中,因为艺术性和观赏性的需要把生活中的各种物理现象夸大、强调,用较为形象的手法将这些现象表现出来。只有这样,才能使动作更加生动有趣,从而使动画片更具欣赏价值。

3.2 预备动作

3.2.1 预备动作的认识

动画中吸引观众注意的兴奋点,是动画成功表现的关键之一,从而使观众抓住故事发展的线索以及预知动作。整体动作的设计并不是按部就班,而是角色在做动作之前,需要有一个强调性的动作,是在做"目的动作"之前的一个准备动作。这个动作的设计是预示动作的开始,动作形态是在向某一方向运动前所呈现的一个反方向动作,这就是所谓的预备动作。

预备动作是一组动作的开始,它的动作幅度、运动的速度、力度在不同角色中的运用各不相同,动作越夸张、越强烈,那么表现出的预备动作就越明显,该动作的关注度就越高。

现实生活中的每一个动作都存在预备动作,但是并不明显,动画中是利用预备的"目的动作"来为之后的动作效果做铺垫的,是凝聚力量感的表现,也为观众做出提示以引起观众的注意,抓住观众的兴趣点,使一些寻常的动作呈现出较为生动的效果,动感清晰突出,体现出与卡通形象造型相符合的动作。因此,预备动作是设计动画角色动作时不可少的一个重要的环节。

3.2.2 预备动作的运用

动作中有三个组成元素,即预备、进行、反应。也可以说是告诉观众你要做什么,进行做的过程,动作的结束。表现好这三个组成元素,就能做好动画。例如,一个人用手劈开砖头的动作,主要由以下三个动作构成:首先抬起手,其次向砖劈去,最后砖被劈开。我们会发现第一个抬手动作的方向与我们的目的动作方向相反,是向后发力,幅度越大,力度越大(如图 3-8 所示)。

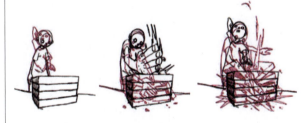

图 3-8 人物劈砖的动作

在一个动作实际发生之前,根据生活经验,观众会对将要发生的动作产生预先的期待。但如果真正产生的动作结果不同于常识,就会营造出惊奇的效果。例如,一辆汽车在开动前运用夸张的动作做了一个预备动作,说明准备要冲出去快速向前行驶,车身向行驶相反的方向作准备,这样看起来才

有力,如果直接原地向前驶出,就表现不出汽车冲出的力度。在动画中除了表现明显可以看到的预备动作之外,一些不容易观察出的预备动作,都会这样一一表现出来,这也是动画艺术家成功呈现角色动作的诀窍之一（如图3-9所示）。

动画中的预备动作也会出现在人物或动物的动作中。例如,起跑准备快速跑,那么在做起跑动作时,角色身体会向后撤,做一个很大的启动动作,预备动作停留一定的时间,再进入下一个跑出的动作。又如,很多动作在初始设计时都会添加预备动作,只是有时明显,有时不明显,这是根据剧情、动作的规划而定的（如图3-10所示）。

图3-9　汽车快速驶出的动作　　　　　　　　　　图3-10　角色跑出画面的动作

以下是综合的预备动作,以复杂地抱起石头的动作为例进行说明（如图3-11所示）。

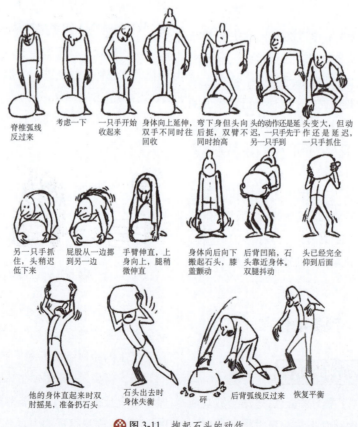

图3-11　抱起石头的动作

3.3 惯性运动

我们在很多的动画状态与情景中可以看到运动过程中的物体,在突然停止的一瞬间,物体整体的运动趋势依旧向运动方向前进,为了增强动画效果,在设计动作的同时对物体造型予以夸张,利用变形的手段,表现出运动停止后所造成的后果。因此,动画设计师在大量实践的基础上,经过抽象概括,认识到了这样一个规律,那就是如果一个物体在没有受到任何力的作用时,它将保持静止状态或匀速直线运动状态,直到有外力迫使它改变原有的运动状态,这就是我们通常所说的惯性定律。这一定律还表明,任何物体都具有一种保持它原来的静止状态或匀速直线运动状态的性质,这种性质就是惯性。我们可以看到滑轮车上的物体,图3-12(a)突然向右侧拉动小车,由于有惯性,车上的物体保持原有位置的动作,因此向左运动,而图3-12(b)在运动中突然使小车停止,也是由于惯性的原因而使物体还保持向右运动的状态,这是典型的惯性表现(如图3-12所示)。

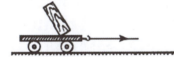
(a) 突然拉动小车时,木块由于惯性而向后倒

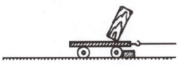
(b) 小车突然停下时,木块由于惯性而向前倒

图3-12 物体在运动中突然停止

在现实生活当中,惯性是经常可以遇到的,但并不是很明显,而动画中的惯性表现是特意设计的,动作跨度大,角色的拉伸变形明显。例如,角色的开车与突然停车过程(如图3-13和图3-14所示),图3-13②突然停车,角色身体整体向前,冲出前挡风玻璃,身体拉伸,车身也随之向前产生形变。

人们在生活中经常会用到物体的惯性。例如,挖土时铁锹铲满了土,用力一甩,铁锹仍旧握在手里,而土却由于惯性被扬出去了。物体的惯性还表现在当它受到力的作用时,是否容易改变原来的运动状态。有的物体的运动状态容易改变,有的则不容易改变。运动状态容易改变的物体,保持原来运动状态的能力小,我们说它的惯性小;运动状态不容易改变的物体,保持原来运动状态的能力大,我们说它的惯性大。惯性的大小是由物体的质量决定的,物体的质量越大,它的惯性越大;物体的质量越小,它的惯性越小。

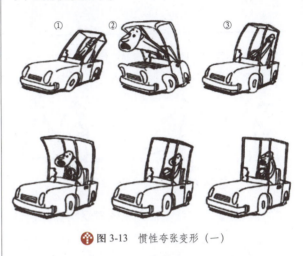
图3-13 惯性夸张变形(一)

图3-14 惯性夸张变形(二)

我们在日常生活中,要经常注意观察、研究、分析惯性在物体运动中的作用,掌握它的规律,以此作为我们设计动作的依据。

当然,动画片在表现物体的惯性运动时,不能只是按照肉眼观察到的一些现象进行简单地模拟。应该根据这些规律充分发挥自己的想象力,运用动画片夸张变形的手法,取得更为强烈的效果。例如汽车快速行驶时突然刹车,由于轮胎与地面的摩擦力,以及车身继续向前惯性运动而造成的挤压力,会使轮胎变为椭圆形,变形比较明显。为了造成急刹车的强烈效果,我们在设计动画时,不仅要夸张表现轮胎变形的幅度,还要夸张表现车身变形的幅度,并且要让汽车向前滑行一小段距离,才完全停下来并恢复到正常状态。又如,飞刀插入木板,刀的前端由于木板的阻力而突然停止,后端由于惯性仍然继续向前运动,因此造成挤压变形。虽然刀是钢制的,变形极不明显,但我们在表现这一动作时,也可以加以夸张(如图3-15所示)。人物在奔跑

中突然停步,身体也会由于惯性向前倾斜,有时要顺势翻一个筋斗,有时要滑行一小段距离才能完全停下来(如图3-16所示)。

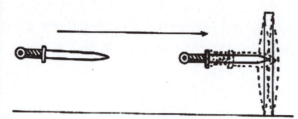

图3-15 惯性运动的夸张变形

图3-16 人物跑步时快速停止

我们在运用夸张变形的手法表现物体的惯性运动时,必须掌握好动作的速度与节奏。速度越快,惯性越大,夸张变形的幅度也越大。另外,由于变形只是出现在一刹那间,所以只需拍几个片格,就应迅速恢复到正常状态。

3.4 缓冲运动

动画中在整体动作完成时不会直接进入静止状态,而是会出现摇摆或小幅度的移动,这一系列后缀动作之后才能够真正地停下来,这就是所谓的缓冲动作。当一个物体对外界的影响产生反应之后会延续这个动作,而出现缓冲动作,也就是物体受影响后还原的过程。缓冲也分顺向缓冲和逆向缓冲两种。一般缓冲动作是在最终收尾动作中存在的,这个动作不只是只有一个动态,而是由几个动作组成的。在一系列组合动作结束时,缓冲动作能使角色的动作更趋合理。缓冲动作既可以是一组动作的结束,还常常是下一个动作的预备动作。例如一辆汽车快速行驶时,突然停车,车身做完惯性动作时,紧接着会产生一系列缓冲动作,前后上下摇摆或车身在摇摆中变形,在做完这些动作之后才是停止动作(如图3-17和图3-18所示)。

当一个动作突然停止时,如果不添加缓冲的动作,只是用一个静止的动作作为最终的结束动作,那么我们会发现动作很死板、生硬。相反,我们利用缓冲把动作很完整地完成,使得全部动作有始有终,会更加自然,更贴近运动规律,也更具有合理性。在缓冲中对象的重量与动作的还原时间长度有关,比较重的物体,还原会慢一些;较轻的物体,也会轻松地还原到停止状态。

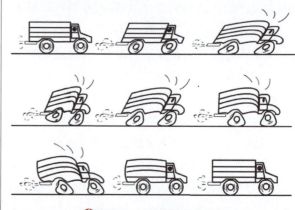

图3-17 汽车停止后的缓冲

图3-18 突然停止滑行产生的缓冲

3.5 跟随运动

3.5.1 什么是跟随运动

各种运动中不仅仅只有主体物在做动作,一些附属部位也会随主体物做出动作的反应,这样相对比较真实,它使动画角色的各个动作彼此间产生影响、融合。移动中的物体或各个部分不会一直同步移动,有些部分会先行移动,有些部分会随后跟进,并和先行移动的部分作重叠的夸张表现。

通常情况下,一个生命体不同部分的运动不会同时发生。动作的开始、展开和停止都是以不同的速度发生在不同的点。为了完成栩栩如生的动作,制造这些单独动作之间的延迟是非常必要的,这样一来就可以让运动中的各个独立元素互相重叠,我们称之为重叠动作,也就是跟随动作。在遇到重叠动作时,我们可以把这个过程分解为主要动作、次要动作和第三级动作。分解的依据是它们在整个动作中是如何影响其他元素以及被其他元素所影响。跟随运动的趣味效果与层次关系要精心地进

行设计,这样才能很好地表现出灵活的动作。例如小狗头部抬起与低下的过程(如图3-19所示),又如,跑跳的小狗,耳朵与尾巴两个部分形成了跟随动作。①当静止状态时,狗的耳朵自然下垂。②当狗启动跑起来时,耳朵和尾巴根部随头部和身体一起动,但耳朵和尾巴下垂的部分被吊起来或向前牵动,由于跑的过程中头部与身体作上下的高低变化,那么耳朵和尾巴也就不是仅仅拖在后面,而是上下浮动,会有曲线运动轨迹出现。③当狗停止跑动时,耳朵和尾巴还在延续刚才的运动状态而向前运动,会先向前甩出,再向后摆动,如此反复几次,幅度越来越小,并逐渐停下来(如图3-20所示)。

人物的一些附属物品也会做跟随运动,如斗篷或衣服,在人物做动作时也会随之产生动态,并且能够表现出质感。在人物动作结束后,由于质感柔软,那么附属物品依旧要做出自己的动态,之后才能够停止(如图3-21所示)。

图3-21 人物动态中斗篷的跟随动态

由此可见,对一个分解的物体,先受力的一端称为主动端,后受力的一端称为被动端,被动端通常与主动端的运动不是同步,但运动方向一致,一般运动的主体会带有附属物品,这些附属物品由于与运动着的主体的从属关系而发生运动。由于各物体所受力的不同,并且物体的质量、材料不同,则在运动过程中也是各不相同的,有的先动,有的随动,有的变化大,有的变化小。

3.5.2 跟随运动的规律

跟随物品动作幅度与主体物运动自身质量有关,当运动物体的动作停止时,所跟随物体仍然向运动方向运动然后停止(停止过程中附属物体做惯性与缓冲运动);附属物品具有独立的运动状态,与物品的材质、性质有关,通过自身的状态在追随的主体运动状态下,表现出本身的运动轨迹(附属物品的运动受主体动作的影响,又有自己的独立性)。可以产生追随动作的物品,有角色的服装、角色的头发、动物的尾巴、动物的耳朵、一些装饰、道

抬头的同时耳朵继续下垂,接近跟随动作的结尾时,它们会来回摆

尽管耳垂朝上运动,头部却开始朝下运动

头下低,同时耳朵达到了跟随运动的极限

头部一旦开始朝上运动,耳垂就开始下落;一旦达到了向下运动的极限,耳朵就开始朝前摆动

图3-19 小狗头部抬起与低下的分解状态

图3-20 小狗跑跳停止后身体部位的跟随

具等物品,也就是说在主体角色身体以外的结构、物品都会产生追随动态,只是所产生动态的大小与幅度会有变化。

跟随运动大量运用于动画制作当中,是使动作与画面看起来更为生动的重要手段,可以使动作看起来更自然、更流畅。动作张力的设计和弹性的表现,是真实而存在的,跟随动作使角色的动态层次感增强,显得不再机械。

3.6 刺激性运动

3.6.1 刺激性动作的产生与作用

在很多动画的情节中,会把突发事件角色的反应作为动作夸张的一部分,可以强化地放大动作的幅度,增强动画的可塑性,一般可以运用角色的动作、表情作为反应的变形部位。就是说当角色在没有防备与意识的情况下,遇到突发事件而产生的反应,就是刺激性动作。这一点对于不同的角色是不同的,与角色的造型风格有密切的关系。如果造型是较为写实的角色,相对的反应动作也很小;如果造型很夸张幽默,相对的反应也会有奇特的搞怪效果。

动画中的刺激性动作作为动画范畴中塑造的重要动作之一,动画中运用刺激反应动作要比实拍动作更具有自由空间想象上的优势,在不同设计的需求下,可以产生很多丰富的反应状态,在相同情节中,也可以设计出不同的反应效果,可以出乎意料地创造动作。

3.6.2 刺激性动作的特点与遵循的原则

刺激性动作的设计是通过一些外界元素的影响而产生的,外界元素可以是特殊的声音、某个动作所造成的影响,看到觉察到恐惧或某个场面元素之后引发的状况,并不是自身发起的动作,有时会表现为偷偷地捉弄对方或一些小动作,从而营造动画中角色的性格,烘托滑稽的场面,产生的结果可以运用不同的设想进行夸张、夸大。让观众有预想不到的结果,这样就能使动画情节产生一定的高潮(如图3-22所示)。

图3-22 人物认真看书时突发的声音所引发的动作

一只猫看到害怕的东西,反应如此夸张,全身的毛都竖起来了,身体拱起或呈绷直状态,动作做到了极致(如图3-23所示)。

图3-23 猫受到刺激后的强烈反应

3.7 交搭运动

3.7.1 交搭动作的定义与产生

交搭动作就是要将动作"错开",避免同步。在动作的表演过程中,各部分之间的动作不可能是

一致的,动作之间有一个时间差(指前因和后果之间,或者一个现象和另外一个相关现象之间的相隔时间),我们称之为交搭动作。

3.7.2 交搭动作的作用

它对动作设计和表演很重要,对丰富动作的表演和流畅有很大的帮助,在动作的速度划分可以形成特别的效果,身体各个部位运用同一时间进行动作,使之机械化,因此,交搭动作就是对时间的把握与区分设计(如图3-24所示)。

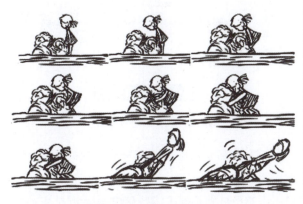

图3-24 拔萝卜的交搭动作

3.8 课堂综合实例

实例1:将预备动作、惯性运动、缓冲运动综合设计一个人物的起跑到停止状态。

整体动作分析:将一个人物弯曲身体的预备式起跑动作,作为整体动作的预备动作,预备动作方向与前进的方向相反,身体向后,积累力量,准备跑出;形成跑的过程,当跑步停止时,人物脚部停止,而身体依旧向前运行,产生了惯性运动,为了使身体稳定地停止,要有缓冲的动作,直到站稳。

绘制步骤如下。

(1)打开Flash CS6软件,在图层1第一帧空白关键帧上绘制地平线,使人物在地平线上跑步,脚部踏在水平面上,因为地平线一直存在。再在第一帧后的位置添加普通帧,直到动作结束的位置(如图3-25所示)。

(2)在新建图层2第一帧空白关键帧上绘制的第一个动作为直立站姿,作为预备动作的前一个动作(如图3-26所示)。

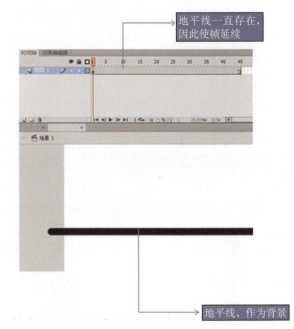

图3-25 步骤一

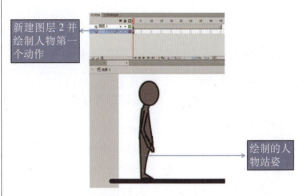

图3-26 步骤二

(3)在图层2第一帧后继续加空白关键帧,开始绘制预备动作,预备动作是准备的阶段,因此速度较慢,需要由几个动作组成或多延续几帧,单击绘图纸外观,参照第一帧的动作进行绘制,以此类推,绘制出后续的动作分解图(如图3-27所示)。

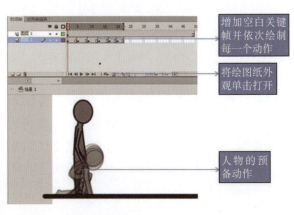

图3-27 步骤三

(4）在绘制惯性动作时身体要依旧向前运动，缓冲动作由几个动作组成。缓冲是一个还原的阶段，所以一个动作是不够的。动作 1 为原形，动作 2～6 为预备动作，动作 7 为快速的速度线，动作 8～9 为停止状态，动作 10 为惯性动作，动作 11～13 为缓冲动作，最终还原为站立（如图 3-28 所示）。

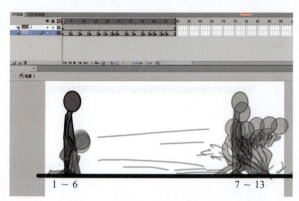

图 3-28　步骤四

（5）预览动作的流畅与准确程度，按 Ctrl+Enter 组合键预览生成的动态过程，如果动作没有问题，可以输出影片文件。

实例 2：用弹性变形、跟随动作综合设计一个人物跳蹦床的状态。

整体动作分析：一个人通过蹦床产生跳跃、腾空翻转，人物接触蹦床时，蹦床产生弹性形变。在设计人物的跳跃翻身过程中人物也会有不同角度的透视变化，每一个角度的人物造型都有所不同。人物在跳跃时会带动身体上的其他元素都有动态表现，例如头发、衣服等，并产生跟随动作，所以在绘制过程中要丰富人物的动态，跟随的物体是丰富运动感的重要环节。

绘制步骤如下。

（1）打开 Flash CS6 软件，在图层 1 第一个空白关键帧上绘制蹦床，使人物在蹦床上产生跳跃，蹦床随之产生弹性形变，因此要有变化的动作。动画的每一帧都不相同，与人物接触有关，人物接触时蹦床凹陷，人物弹起时蹦床凸出，因此需要与人物的动作帧对应绘制。可以先绘制每一帧蹦床的形变关系，并利用绘图纸外观来参照前一个图像的位置，用 7 帧将蹦床的凹凸效果刻画出来（如图 3-29 所示）。

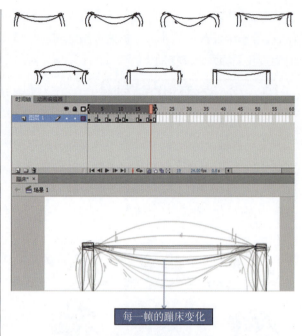

图 3-29　蹦床变形绘制

（2）在新建图层 2，在第一个空白关键帧上绘制人物的第一个动作，与蹦床帧相对应，蹦床凹陷，说明人物接触到了蹦床，以后画的每一帧都要参照蹦床的形变（如图 3-30 所示）。

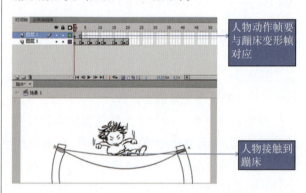

图 3-30　人物与蹦床对应

（3）在图层 2 的第一帧后继续加空白关键帧，开始绘制人物接下来的动作，与蹦床相对应的人物蹦跳过程也由 7 帧组成。人物在接触到蹦床时由于身体凹进蹦床内，有一部分身体被遮挡，所以可以擦掉，动作反复循环。设计时，最后一个动作的下一个动作就是第一个动作，如此这般动作循环进行，人物在蹦跳时头发也随之运动（如图 3-31 所示）。

（4）预览动作的流畅与准确程度，按 Ctrl+Enter 组合键预览生成动画的过程，如果动作没有问题，可以输出影片文件。

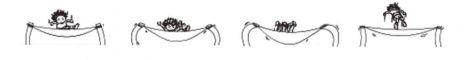

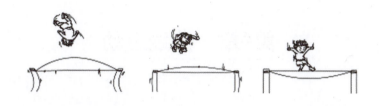

图 3-31 人物跳跃

课后思考与练习

1. 思考题

怎样才能将动作的幅度、力度增加,以突出动画中的动作?可以添加什么动作来进行强调呢?

2. 练习题

(1) 设计并绘制一组含有预备、惯性、缓冲综合性动作的运动效果图。

(2) 设计并绘制一组含有刺激、跟随、交搭综合性动作的运动效果图。

第4章 曲线运动

本章学习要点解析

1. 基本知识点

(1) 了解并掌握曲线运动中弧形运动的运动形态。

(2) 了解并掌握曲线运动中波形运动的运动形态。

(3) 了解并掌握曲线运动中S形运动的运动形态。

2. 基本能力培养

学生可以将所涉及的曲线运动运用到动画情节中,使画面中的一些柔体生动地运动起来。

3. 教学重点与教学难点

(1) 教学重点:能正确区分弧形运动、波形运动和S形运动,并能在运动中把握住各自规律性的特征。

(2) 教学难点:通过曲线运动的规律性,能够绘制出多种造型的曲线运动的关系。

4.1 曲线运动的定义

按照物理学的解释,曲线运动是由于物体在运动中受到与其他的速度方向成一定角度的力的作用而形成的,就是物体运动的速度方向与角度改变,以及力的作用所产生的。

动画片动作中关于曲线运动的概念,与物理学中所描述的曲线运动虽不完全相同,但物理学中阐述的这一原理,同样可以帮助我们理解动画片动作中曲线运动的某些规律。

4.2 曲线运动的特点以及作用

曲线运动区别于直线运动的一种运动规律,是动画片绘制工作中经常运用的一种运动规律,它能使人物、动物的动作以及自然形态的运动产生柔和、圆滑、优美的韵律感,并能帮助我们表现各种细长、轻薄、柔软和富有韧性、弹性的物体的质感。

4.3 曲线运动的类型

在动画中将曲线运动大致归纳为三种类型,分别是:弧形运动、波形运动和S形运动。

4.3.1 弧形运动

1. 弧形运动的定义

凡物体的运动路线呈弧线的,称为弧形曲线运动。例如,用力抛出的球、手榴弹以及大炮射出的炮弹等,由于受到重力及空气阻力的作用,被迫不断改变其运动方向,它们不是沿一条直线,而是沿一条弧线(即抛物线)向前运动的。也就是说,当物体的运动路线呈弧线的行进轨迹时,称为弧形曲线运动。

2. 弧形运动的形式

物体的弧形曲线运动有一种特殊形式,即物体的一端是固定的,当其受到外力的作用时,其运动

轨迹也呈弧形的曲线。例如,人的四肢的一端是固定的,因此四肢摆动时,手和脚的运动路线呈弧形曲线而不是直线。又如,韧性较好的草或细长的树枝在被风吹拂时,会呈现弧形曲线运动,也有可能同时呈现波形和S形曲线运动。

动画片中,在表现物体的弧形曲线运动时,应注意以下两点。

（1）抛物线弧度大小的前后变化。

（2）物体运动过程中的加减速度。

下面以弧形运动为例加以说明。

① 抛出去或发射出去的物体运动的轨迹（如图4-1所示）。

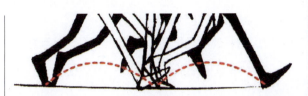

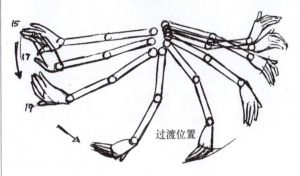

图4-3 脚部迈步与摆臂轨迹

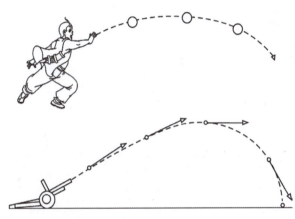

图4-1 抛出去发射的弧线运动

② 人物四肢的运动轨迹（如图4-2所示）。

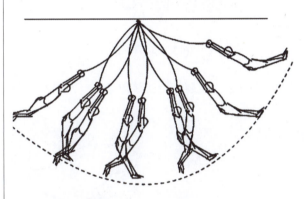

图4-4 人物悬挂摆动的运动

4.3.2 波形运动

1. 波形运动的定义

我们将轻薄而柔软的物体的一端固定在一个位置上,当它受到力的作用时,其运动规律就是顺着力的方向,从固定一端渐渐推移到另一端,形成一浪接一浪的波形曲线运动。例如,旗杆上的彩旗或束在身上的绸带等,在受到风力的作用时,就会呈现波形曲线运动,海浪和麦浪也是波形曲线运动。

2. 动画片中,在表现物体的波形曲线运动时,应注意以下四点

（1）顺应力的方向顺序推进,避免中途改变。

（2）注意速度的变化,保证动作的顺畅圆滑以及节奏上的韵律感。

（3）波形的幅度和大小应有所变化,以保证波形曲线运动的生动。

（4）修长的物体在波形运动时,其尾端质点的运动轨迹往往是S形曲线,而非弧形曲线。

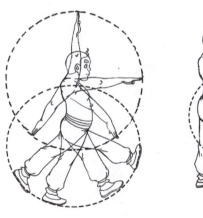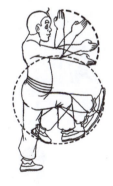

图4-2 人物臂部与腿部的运动

③ 人物向前迈步与摆臂的轨迹（如图4-3所示）。

④ 一端固定,受到外力作用时摆动形成的弧形运动（如图4-4所示）。

下面为波形运动的实例。

① 旗帜的随风飘动过程（如图 4-5 所示）。

② 披风的波形运动（如图 4-6 所示）。

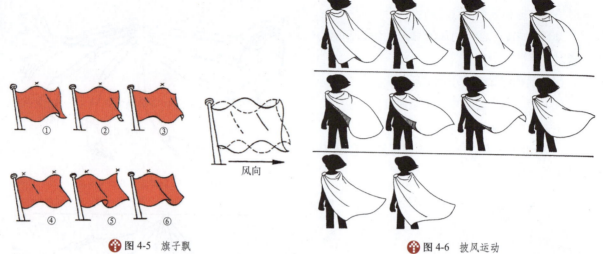

图 4-5　旗子飘

图 4-6　披风运动

③ 角色头发飘动时的波形运动（如图 4-7 所示）。

图 4-7　头发飘动运动

4.3.3　S形运动

S形曲线运动的特点,一是物体本身在运动中呈S形;二是其尾端质点的运动路线也呈S形。表现柔软而又有韧性的物体时,主动力在一个点上,依靠自身或外力的作用,使力量从一端过渡到另一端,这种运动就呈现出S形曲线运动。最典型的S形曲线运动,是动物的长尾巴(如松鼠、马、猫、虎等)在甩动时所呈现的运动轨迹。尾巴甩过去,是一个S形;甩过来,又是一个相反的S形。当尾巴来回摆动时,正反两个S形就连接成一个8字形运动路线。有些鸟(海鸥、老鹰等)的翅膀比较长,它们的翅膀在上下扇动时,就是呈S形曲线运动。

下面为S形运动的实例。

(1) 动物甩起的尾巴轨迹(如图4-8所示)。

膀外边缘向上翻起,运动的轨迹并不是弧线而是不同的路线,也就是两个S,形成了近似8的轨迹。

图4-9　绸子飘动

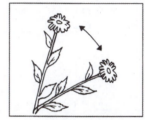

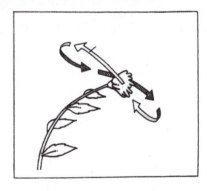

图4-10　草与花的摆动

图4-8　尾巴动作

(2) 绸子飘动时柔软的表现(如图4-9所示)。
(3) 植物的S形运动(如图4-10所示)。
(4) 扇动的翅膀运行的轨迹(如图4-11所示)。
翅膀在扇动时向上扇动翅膀收拢,向下扇动翅

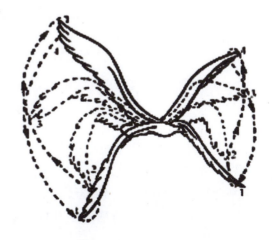

图4-11　翅膀的上下扇动

第4章　曲线运动

41

提示：

应掌握曲线运动在动画制作中的基本要领。

（1）主动力与被动力。

（2）运动的方向。

（3）顺序朝前推进。

4.4 课堂综合实例

实例：绘制窗帘在吹动时的曲线运动。

整体动作分析：窗帘的一端固定在一定的位置上，窗帘轻薄受到风吹的影响，会产生曲线运动，当它受到力的作用时，其运动规律就是顺着力的方向，从固定一端渐渐推移到另一端，反复进行。

绘制步骤如下。

（1）打开Flash CS6软件，在图层1第一帧关键空白帧绘制窗框，使窗帘在窗框间飘动，因为窗框一直存在，在第一帧后的位置添加普通帧，直到动作结束的位置（如图4-12所示）。

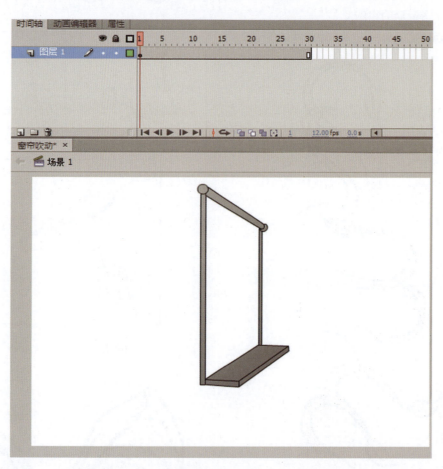

图4-12 步骤一

（2）在新建图层2第一帧空白关键帧绘制窗帘的第一张图像，周围用速度线表现风，单击绘图纸外观，参照第一帧的动作进行绘制，以此类推绘制出后续的动作分解图像（如图4-13所示）。

分解动作如下（如图4-14所示）。

（3）预览动作的流畅与准确程度，Ctrl+Enter组合键预览生成动态过程，如果动作没有问题，可以输出影片文件。

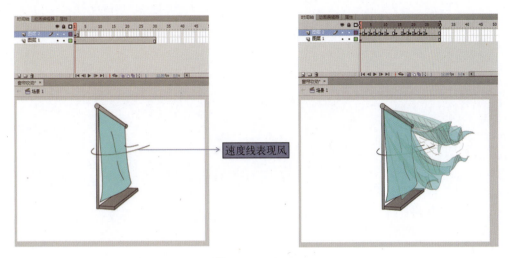

图 4-13 步骤二

图 4-14 步骤三

课后思考与练习

1. 思考题

在动画中具有曲线运动的物体或情景有哪些？所运用的分别是哪种曲线运动类型？

2. 练习题

(1) 设计并绘制出由 8 帧组成的波形运动。

(2) 设计并绘制出由 6 帧组成的 S 形运动。

(3) 设计并绘制出由 4 帧组成的弧形运动。

第 3 部分
人物的运动规律

在动画中角色多为人物与动物的形象出现,人物在不同的情形与状态下会产生不同的动作,走步、跑步、跳跃三种动作尤为多用。因此,了解人物的走步、跑步、跳跃的基本与特殊的运动形式是人物动作中的基础也是关键。

第5章 人物基本结构与运动的产生

本章学习要点解析

1. 基本知识点

(1) 了解并掌握人物身体的基本结构。
(2) 了解影响人物动作与动作产生的结构关系。
(3) 理解人物的基本运动形态,走步、跑步、跳跃以及其他动作形式。

2. 基本能力培养

(1) 运用人物的走步规律可以设计出不同的走步运动。
(2) 运用人物的跑步规律可以设计出不同的跑步运动。
(3) 运用人物的跳跃规律可以设计出不同的跳跃运动。
(4) 可以在人物走步、跑步、跳跃中穿插一些环节,使动作表现出其特点。

3. 教学重点与教学难点

(1) 教学重点:掌握人物走步、跑步、跳跃动作中的关键动作、中间动作。
(2) 教学难点:能根据不同的造型以及情绪状态设计出有特点的动作。

5.1 影响人物运动的基本因素

5.1.1 人物的身体结构

人类的类型属于脊椎动物的一种,原始造型为猿人,经过漫长的历史岁月,猿人通过劳动与演变,逐渐使上肢与下肢得到分工,可以完全地直立地行走,这样使得大脑也慢慢地发达了,有了现在的智慧。人类通过劳动,创造了丰富的精神文明和物质文明。所以说,人类的生活内容远比动物丰富和复杂。要研究人的各项运动规律,就要首先了解人的身体骨骼结构、肌肉的伸展关系以及骨骼与骨骼之间的衔接关系。

5.1.2 人物的骨骼

(1) 支持作用:人体不同的骨骼通过关节、肌肉、韧带等组织连成一个整体,对身体起支撑作用。假如人类没有骨骼,那只能是瘫在地上的一堆软组织,不可能站立,更不能行走。

(2) 保护作用:人类的骨骼如同一个框架,保护着人体重要的脏器,使其尽可能地避免外力的"干扰"

和损伤。例如颅骨保护着大脑组织,脊柱和肋骨保护着心脏、肺,骨盆骨骼保护着膀胱等。没有骨骼的保护,外来的冲击、打击很容易使内脏器官受损伤。

（3）运动功能：骨骼与肌肉、肌腱、韧带等组织协同,共同完成人的运动功能。骨骼提供运动必需的支撑,肌肉、肌腱提供运动的动力,韧带的作用是保持骨骼的稳定性,使运动得以连续地进行下去。所以,我们说骨骼是运动的基础（如图 5-1 所示）。

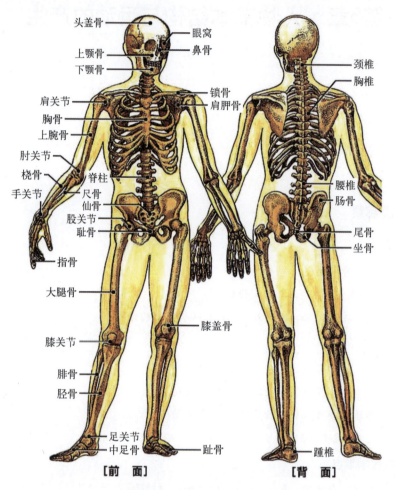

图 5-1　人物身体骨骼基本结构

5.1.3　人物的肌肉

人体的肌肉组织是牵拉完成动作任务的重要器官,人的力量是靠肌肉运动提供的。肌肉的唯一动能是收缩,它对骨骼牵动最明显的是手、腿的伸屈。附在骨头上的肌肉收缩使骨头活动,能做出幅度很大的动作,如奔跑、搏斗、跳跃等。

肌肉之间的联系十分密切,一块肌肉的收缩往往会牵扯到许多肌肉跟着活动,没有肌肉的收缩,骨骼就不能活动,因此也就产生不了动作（如图 5-2 所示）。

5.1.4　人物的身体结构对运动的影响

人物角色作为动画情节中出现最为频繁的形象,对于人物的表演动作的形成,是根据其身体结构而设定的,因此所设计的动作主要是依据身体的可弯曲部位而定。

人物的动作非常复杂,人的肢体活动受到人体骨骼、肌肉、关节的限制,骨骼可分为头部、躯干（身体）、四肢（胳膊与腿部）、手部、脚部；而影响动作最为关键的就是关节点,例如：颈部关节、肩关节、肘关节、腕关节、腰关节、膝关节、踝关节等相连的部位,都能够产生弯曲或扭动,每一个关键点好似轴承能够灵活

地使肢体运动起来,人日常生活的动作基本是相似的,如走路、奔跑、跳跃等。以人物情节为主的动画片,在剧情所要求的动作之外,往往会遇到属于基本性的动作。

卡通人物同样在造型中有骨骼的观念(如图5-3所示)。

图 5-2　人物身体肌肉基本结构

图 5-3　卡通解剖骨骼

5.1.5　人物运动中关节的作用

1．身体的上肢运动范围

身体的上肢运动是通过肩关节、肘关节、腕关节和指关节进行弯曲、伸缩、旋转、扭动的,具有一定的活动范围和活动的空间限制。例如:走步时的摆臂、出拳时的伸缩动作等(如图5-4所示)。

2．身体下肢的运动范围

下半身的肢体运动,是通过股关节、膝关节、踝关节、趾关节而形成的,可以产生弯曲、踢腿、扭动、旋转等动作形态,也是具有一定的活动的限制与范围(如图5-5所示)。

3. 头部与颈部的运动范围

头部向肩部延伸包括一个颈关节,可进行头部的俯视、仰视、旋转、扭动等动作,以第七颈关节为圆心,以头部高为半径作弧形运动,可前后左右移动(如图5-6所示)。

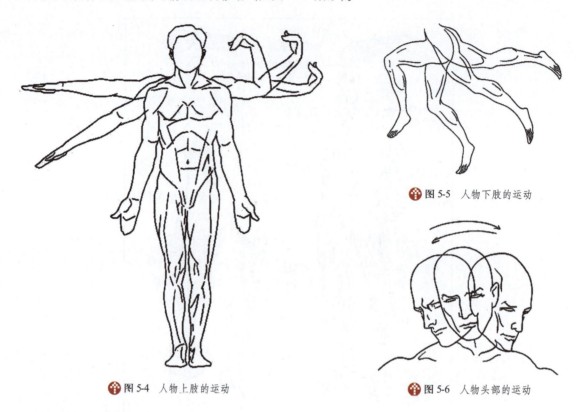

◆ 图5-5 人物下肢的运动

◆ 图5-4 人物上肢的运动

◆ 图5-6 人物头部的运动

4. 身体腰部的运动范围

腰部关节可以构成左右弯曲、横向回旋、躯干前仰后合的动作。在躯干与腰部不断地运动的过程中会产生胸廓和骨盆在透视上的变化,有时可使身体拉伸、弯曲(如图5-7所示)。

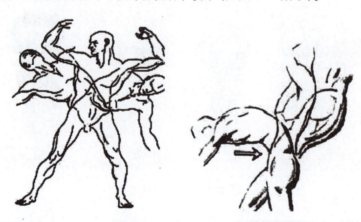

◆ 图5-7 人物腰部的运动

5. 人物重心的平衡把握

(1) 重心

一个物体受到重力的作用,从效果上看,我们可以认为各部分受到的重力作用集中于一点,这一点叫物体的重心。重心相当于是物体各个部分所受重力的等效作用点。重心的位置一方面取决于物体的几何形状;另一方面取决于物体的质量分布情况。

动画角色所表现的动作是连贯的、运动的形象,也就是表现姿势不断变化、重心不断移动的状态。例

如人物的走步、跑步、跳跃或其他的动作形式都要通过重心的不断变化、转移而使得人物不摔倒,姿势的变化与重心的转移是具有连带关系的,姿势有了变化,自然对重心有所影响,只有将姿势与重心协调好、协调合理,这样动作看起来才舒服、准确(如图5-8所示)。

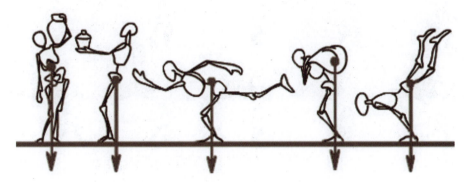

图5-8 人物重心表现

(2)平衡

物体在重力和支持力作用下的平衡又可分为稳定平衡、不稳定平衡和随遇平衡三个类型。物体稍微偏离平衡位置,如果重心升高,就是稳定平衡;如果重心降低,就是不稳定平衡;如果重心的位置不变,就是随遇平衡。人物做动作是为了保持平衡状态,不断地调整身体的扭曲、弯折、摆动、高低等关系。

5.2 人物走步运动

5.2.1 人物不同走步的特点及规律

1. 走步重心的变化

人物在站立时,身体的重心是垂直于地面的,并且在两脚之间,所以能够保持平衡站稳,而如果人物准备向前运行产生前移的驱动,身体会前倾,重心自然由站立垂直移到两脚以外的位置,人物将失去原有的平衡状态,为了保持身体的平衡,要向前伸出一只脚支撑身体,那么向前迈步左右脚交替进行的过程就是重心前移的过程。

2. 走步的规律

(1)左右脚交替前进,双臂同时前后摆动,左脚对应的是右臂,右脚对应的是左臂,形成对角线形式。

(2)走步时头顶的轨迹为波浪式,会产生身体高低的变化,具有起落的效果,当脚迈出前脚完全落在地面上时,身体为最低;当脚交替时,准备向前迈步,单腿直立,身体为最高。

(3)手臂摆动与迈步作弧线运动。

(4)正常走步双臂幅度较小,自然摆出。一只脚作为支撑,另一只脚提起迈步,支撑力要随着身体前进的重心而变化。

(5)脚与脚踝要产生脚跟抬起、脚部离地蹬地的动作、脚部完全地脱离地面并向前迈出做弧形轨迹运动、脚后跟先落地、前脚掌落下,之后的动作与此动作相符,反复进行(如图5-9所示)。

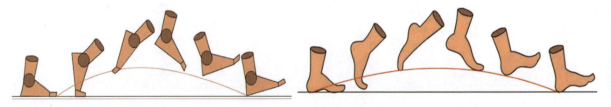

图5-9 脚部的迈步过程

正常侧面走步的图例如图 5-10～图 5-12 所示。

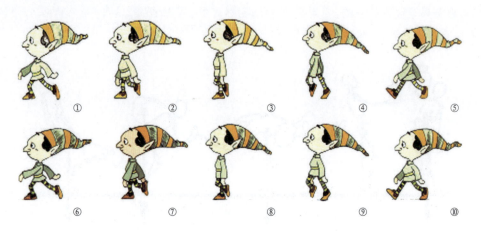

图 5-10　侧面走步分解（一）

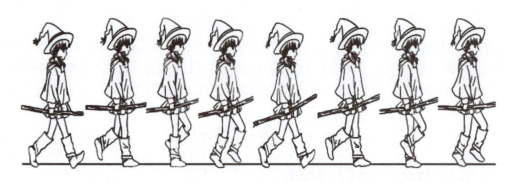

图 5-11　侧面走步分解（二）

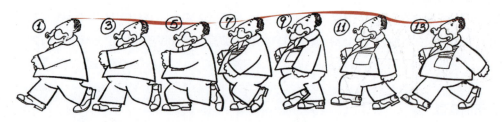

图 5-12　侧面走步分解（三）

5.2.2　动物拟人直立走步

鸭子的造型略作夸张，双翅改为近似于双手臂的造型，形成走步时的摆臂动作，自然界的鸭子也是双足行走，因此与人类近似，双臂与双足交搭形成了与人类相同的走步方式，这是在动画情节中经常用到的拟人手法（如图 5-13 所示）。

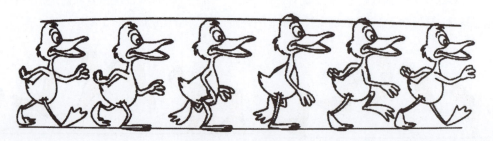

图 5-13　鸭子走步分解

5.2.3 人物定点走步

以上我们看到的都是以分解动作的单独的动作画面呈现的,但是在真正走步时,脚底都是有定点存在的,都是呈现出一只脚接触地面,而另一只脚离地的效果。我们在设计时要以定点的方式进行绘制才能形成正确的走步动态,接触地面的脚抬起脚跟,产生蹬地,整个脚的范围就是定点的范围;在定点不断转移的同时身体向前移动,另一只脚迈出,脚跟落地,之后全脚掌落地,这时定点转移到了这只脚上,之后又与前面的定点转移相一致,从而反复进行(如图 5-14 所示)。

图 5-14　定点走步分解

5.2.4 人物原地循环走步

在动画中为了简易地表现走步的动作,会设计出几个循环的走步关键动作,这样可以提高绘制效率,效果也比较流畅。循环动作是指物体周而复始的运动和变化。比如人会不停地朝前迈步,需要不断地重复着走路的动作。

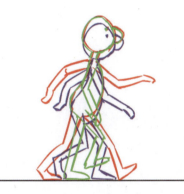

1. 循环动作的基本方法

动作的开始—结尾—开始相接。即将一个动作的结尾那张原画与开头的那张原画,用若干张动画连接起来,反复连续拍摄,便可获得重复同一动作的效果。

2. 原地循环的规律

走路原地循环是身体在原地进行上下的运动。双脚着地的动作,通常做第一张原画。为了走得更为有力,注意脚尖的抬起和脚后跟的点地。确定脚的距离,并根据秒数、张数进行位置的平均分割。加入背景,要使方向与走步的方向正好相反,并注意与走步的节奏速度。它的速度要与走步的速度一样(如图 5-15 所示)。

图 5-15　原地循环走步分解

5.2.5 人物正面走步与背面走步

不管是正面还是背面,走步时人体的中心线都会随着动作幅度的大小产生左右摆动,双臂摆动明显。双腿前后移动时有透视变化,脚面与脚底也会有相应的变化。

正背面走路,我们要注意的是,除了基本运动规律外,先要确定头和躯干主要部分的运动弧线和途径,重点在打草稿的时候,应该注意重心、伸张、压缩及平衡等因素。先绘制好主要动作以后,再绘制手臂摆动等次要动作。

1. 人物正面走步分解

在动画情节中的角色正面走步画面如图 5-16 和图 5-17 所示。

2. 人物背面走步分解

人物背面走步分解如图 5-18 所示。

3. 卡通动物的正面走步

在动画情节中涉及的卡通动物的正面走步有时会运用拟人的手法进行设计,具有一定的亲和力以及搞笑的元素的填充,走步所有的分解动作都是按照人物的动作而进行附加的(如图 5-19 所示)。

5.2.6 人物具有特点的走步设计

为了表现不同角色的特点,在设计动作上要分别具有动作的突出点,走步的状态也是如此,可以设计出几种特定情景下的行走动作规律。角色行走动作受环境和情绪影响会有所不同,在表现这些动作时,需

要在运用走路基本规律的同时,将人物姿态变化与动作幅度、走路运动速度及节奏密切结合起来,才能达到预期的效果。

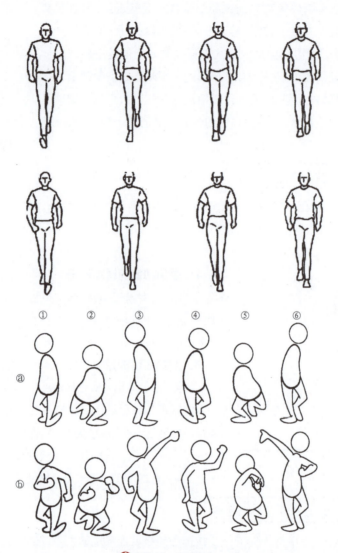

图 5-16　正面走步

图 5-17　《天书奇谭》蛋生正面走路

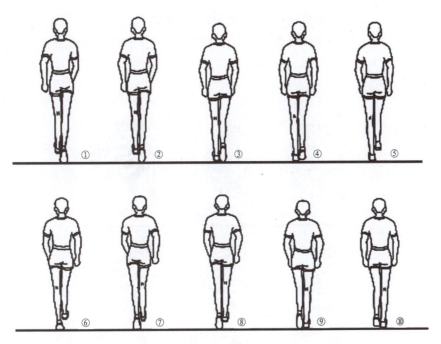

图 5-18 背面走步

图 5-19 卡通动物正面走步

例1：失落沮丧时走步，身体近似于"？"造型或"f"造型，头部低沉，双臂基本上是垂落在身体两侧的，走步动作脚部很沉重，上半身动作很小，只有脚的迈步动作（如图5-20所示）。

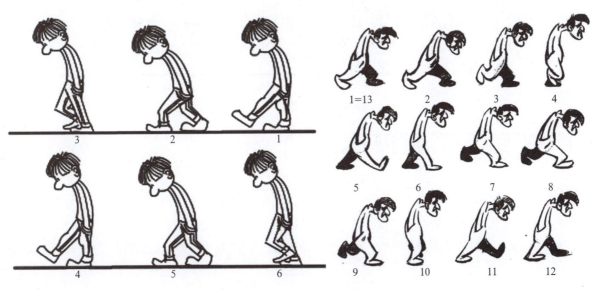

图 5-20 人物的沮丧走步

例2：蹑手蹑脚时走步，踮起脚跟向前行走，脚后跟不接触地面，为了表现轻轻的、小声的动态，双臂呈弯曲收到胸前，抬起脚时腿部向身体收紧速度很快，抬高后速度变慢略停顿，准备落地时迅速，快接触到地面时再次变慢，轻轻地着地，头部要配合四处张望观察情况。有时将动作夸张，脚先入镜，身体之后再跟随入镜，有试探的行为，也表现出身体的弹性变化（如图5-21所示）。

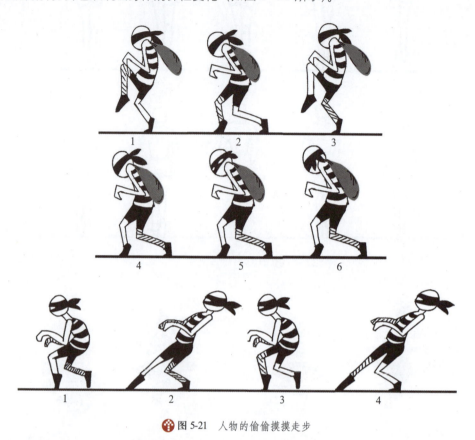

图5-21 人物的偷偷摸摸走步

例3：跃步走，高低起伏感强，身体最低动作与最高动作有很明显的差异，双臂大幅度地摆起与跨步的迈步幅度相对应，整体的动作跳跃感强（如图5-22所示）。

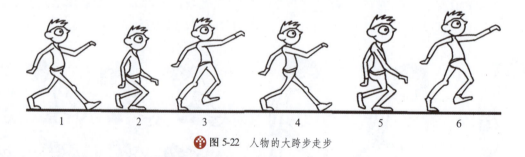

图5-22 人物的大跨步走步

5.2.7 动画情节中侧面走步的画面分析

动画片里的角色是各色各样的，有老人、有孩子、有女人、有男人，也有各类拟人动物或是怪兽，另外还有不同的造型和影片风格，无论哪种角色哪种风格，他们走路的基本规律是一致的，但是在共性之下，每个角色有着自己的特性，也就是他们自己的个性，为了强化人物性格，使得人物具有个性，应该分别加以研究，创造出决定人物性格的走路风格来。在一部动画片的设计中，我们只需按照剧情和造型的要求进行变化就可以了。

案例分析 1：

《天书奇谭》中蛋生角色侧面走步时，在高兴和兴奋的时候会有趾高气扬的情绪和状态，想一下，一个很神气的角色走入画面会是什么样的状态呢？来看看蛋生是怎么走路的（如图 5-23 所示）。

图 5-23 《天书奇谭》中蛋生角色侧面走步

案例分析 2：

《大力士》中女性的走路一般会比较婀娜多姿，胯部的左右晃动会比较明显，在一般的走路规律的基础上加强胯部左右晃动的幅度即可。蜜儿走路晃动的幅度较大，就像模特一样，非常迷人（如图 5-24 所示）。

图 5-24 《大力士》中的女性走路

5.2.8 增加走步动作活力的各种方式

增加走步动作活力有以下几种方式。

（1）扭动身体，倾斜肩膀和臀部，让肩膀和跨步向相反方向摆动，转动臀部。可以在女性的动作上加强这个方法的运用。

（2）弯曲关节，让肘部、膝盖向内或向外弯曲并且双脚伸出。也就是左右甩甩角色的手和脚。

（3）延迟双脚和脚趾的动作，到最后再离开地面，加强视觉效果的拖拽感，可以体现动作节奏。

(4) 想让他看起来很开心吗？晃动一下头部看看。

(5) 延缓身体某些部位的运动，不要让所有的部位同时启动，会僵硬的。

(6) 利用反作用，让角色的脂肪、屁股、胸部、衣服、裤腿、头发等都动起来。

(7) 做一些上下移动的动作，调整角色的重心。

(8) 四肢和身体、头部使用不同的节奏。

(9) 最简单的方法，就是把一个标准的动作稍微改变一下幅度，这样就可以使其更加生动。

我们把一个正常的动作稍微做一下改变就能取得不一样的效果！

5.2.9 不同角度人物走步的表现方法

1. 人物45°透视走

有角度的行走，顾名思义就是透视走，那么在这里，我们要特别强调的就是透视。除了人物由远及近或是由近到远，有一个透视之外，还有人身体本身的透视变化。

有角度的人物运动，人物通过不同的远近大小关系，来体现距离的变化，如果是由近至远，那么人物就是由大到小逐渐地变小，直到完全消失；如果是由远至近，那么人物就是由小到大逐渐地变大。无论怎样都必须依照透视来作画。处理有透视感的人物动作，使用透视线来确立运动的距离和位置，就非常必要（如图 5-25 所示）。

2. 俯视从下垂直角度走

从头顶俯视表现人物的走步，一般只能看到摆臂与迈腿的前后关系，因此只要表现出脚部与摆臂的交错对角线运动即可（如图 5-26 所示）。

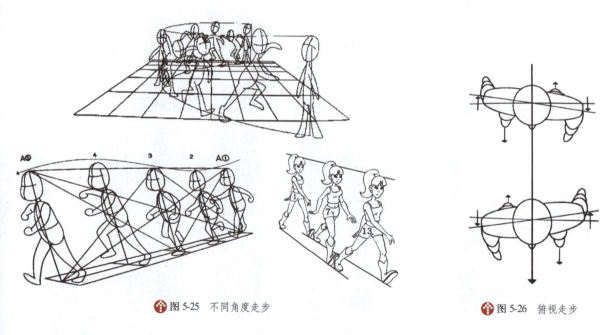

图 5-25　不同角度走步　　　　图 5-26　俯视走步

5.3　人物跑步运动

5.3.1 人物不同跑步的特点及规律

1. 人物跑步的规律

动画片中，人物根据不同的情节、心情、状态会有不同的跑法。如小孩的跑步，基本上全靠脚尖来支撑、蹬出，尽量不让脚板贴地，这样就能有效地减少脚底和地面的接触面，增加脚尖弹跃的力量，从而来获取更快的速度。人在正常的奔跑过程中，身体要略向前倾，步子要迈得大；紧握双拳用力甩动双臂，使身体平

衡有力,不断向前迈进;脚步弯曲的程度大,每步向前蹬出步幅也较大。并且在动画制作中要有一个双脚腾空的动作,身体的波浪曲线运动也比走路要大。

2. 人物跑步与走步的差异

(1)跑步时身体重心前倾的幅度比走步大,更加的向前倾斜来加大向前的动力。

(2)跑步有双脚离地动作,有腾空动作,没有双脚落地的动作,而走步总有一只脚落在地上并且没有腾空的动作。

(3)跑步时手部为握拳,走步时自然摆动。

(4)跑步双臂弯曲度很大,走步较小。

(5)身体上下浮动的波浪曲线运动也比走路要大。

5.3.2 人物正常侧面跑步

人物正常侧面跑步如图5-27所示。

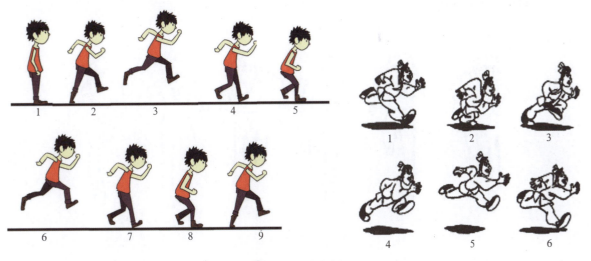

图5-27 跑步分解

5.3.3 人物定点跑步

人物定点跑步与人物定点走步规律一样,脚底都是有定点存在的,都是呈现出一只脚接触地面,而另一只脚离地的效果。我们在设计时要以定点的方式进行绘制才能形成正确的跑步动态,接触地面的脚抬起脚跟,产生蹬地,整个脚的范围就是定点的范围;在定点不断转移的同时身体向前移动,另一只脚迈出腾空,脚跟落地,之后全脚掌落地,这时定点转移到了这只脚上,之后又与前面的定点转移相一致,从而反复进行(如图5-28所示)。

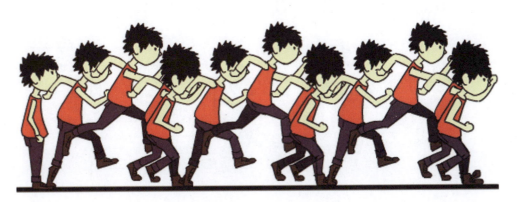

图5-28 定点跑步分解

5.3.4 人物原地循环跑步

原地循环跑步与原地循环走步的设计规律大体相同,只做上下起伏变化,没有前后移动变化,蹬地的脚的定点与落脚的点为一个定点。确定脚的距离,并根据秒数、张数进行位置的平均分割。加入背景,要使方向与跑步的方向正好相反,并注意与走步的节奏速度,它的速度要与跑步的速度一样(如图5-29所示)。

5.3.5 人物正面跑步与背面跑步

正、背面跑的基本规律和走路的一样,正背面跑步要先确定头和躯干的主要部分的运动弧线和途径,重点在打草稿时,要注意重心、伸张、压缩及平衡等因素。完成主要动作以后再做手臂摆动等次要动作。

图5-29 原地循环跑步分解

1. 人物正面跑步分解

人物正面跑步分解如图5-30所示。

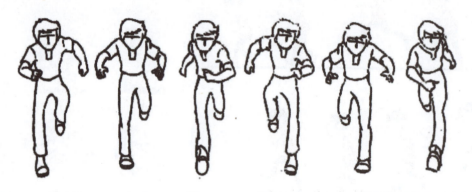

图5-30 正面跑步

2. 人物背面跑步分解

人物背面跑步分解如图5-31所示。

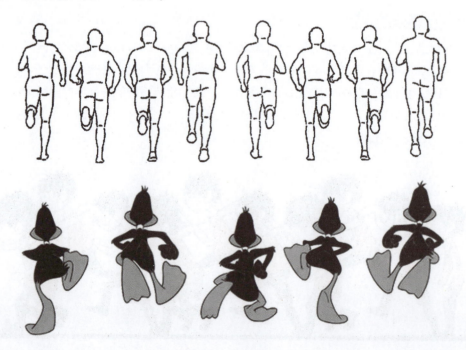

图5-31 背面跑步

5.3.6 人物具有特点的跑步设计

在动画情节中伴随着角色不同的情境状况会对动作产生不同的反应,跑步在设计时也是可以充满趣味性与特殊性的,一般较多使用的特殊跑步形式是大幅度跑步、快速匆忙的跑步等。

例1:臀部扭动的跑步,跑步时攥紧拳头,手臂弯曲前后摆动,抬得高,甩得有力;脚的弯曲幅度大,每步蹬出的弹力强,步子一离地就要弯曲起来往前运动;身躯前进的波浪式运动轨迹的弯曲比走路时要更大,臀部向落地脚部的一侧扭动(如图5-32所示)。

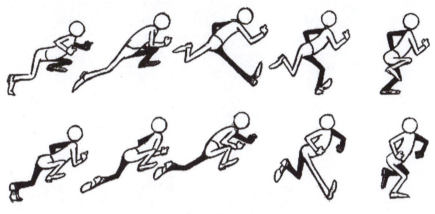

图 5-32 扭动跑步

例2:大跨步跑步,可以表现跨栏或跨过障碍物的跑动过程,身体一直保持弯曲状态,双臂前后摆动幅度很大,在腾空时腿部迈开的距离大(如图5-33所示)。

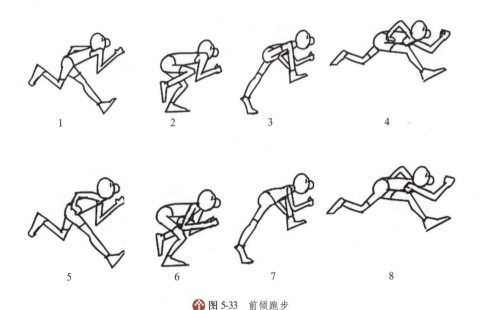

图 5-33 前倾跑步

例3:匆忙跑步,可以表现身后有追赶者,快速逃跑的跑步,身体向前探,双臂向前直伸,脚部落地、离地速度很快,可以加速度线(如图5-34所示)。

5.3.7 动物拟人快速跑

运用夸张的手法将人物的直立跑步施加在动物角色中,突出表现出动画的特有的魅力,使得画面生动、活跃(如图5-35所示)。

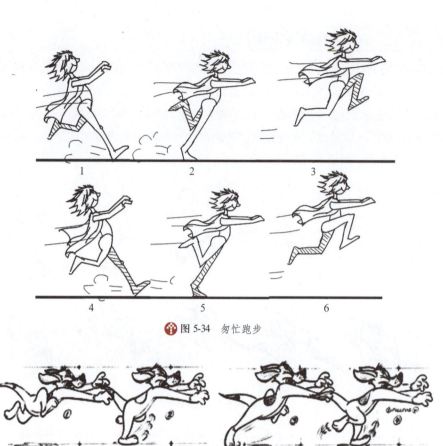

图 5-34 匆忙跑步

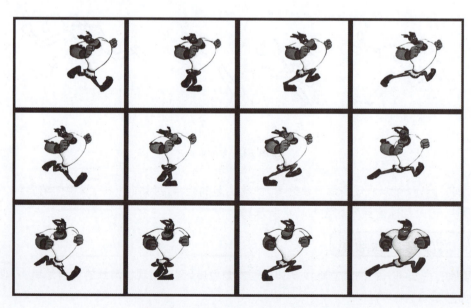

图 5-35 拟人直立匆忙跑步

5.3.8 动画情节中侧面跑步的画面分析

案例分析 1：

《魔王回归》中精灵的跑步动作，这里精灵就像一个强壮的运动员，大跨步地跑着，其基本的步子还是和一般规律一样，只是精神状态和手臂的姿势不同，他在躲避蜜蜂的袭击，在逃跑中，一边跑一边回头看，很有喜剧效果（如图 5-36 所示）。

图 5-36 《魔王回归》中精灵的跑步动作

案例分析 2：

《神奇菲力猫》中啊呜的侧面跑停动作，第 1、第 2 张为快速跑步动作，最后几个动作为停止的搓地动作，最终滑出画面，很滑稽幽默（如图 5-37 所示）。

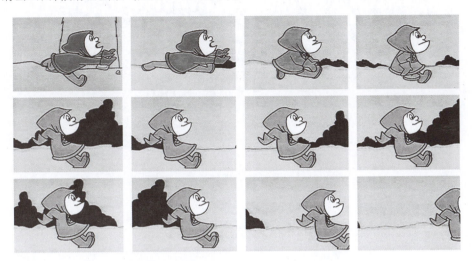

图 5-37 《神奇菲力猫》中啊呜的侧面跑停动作

5.3.9 增加跑步动作活力的各种方式

增加跑步动作活力有如下几种方式。

（1）跑步一般都是一拍一张的，除非制片方为节约开支或采用两格叠画的方式。
（2）走路中的方法也可以用在跑步中，但是张数要减少一半，因为跑步的速度快。
（3）头部可以上下或左右运动，也可以绕圈子。
（4）把腿甩出去的动作再夸张一点，会有不同的运动状态。
（5）手臂的动作可以很夸张地摆动，或者就僵硬地放在两边。
（6）腰际线可以扭动得厉害一点。
（7）腾空的时间可以长点，或者着地的时间长点。

要注意多多观察，亲自体会，这样才能做得更加生动。

5.3.10 人物透视跑步

在透视跑的过程中，因为透视角度的问题，要注意身体各体块之间的交错透视关系（如图 5-38 所示）。

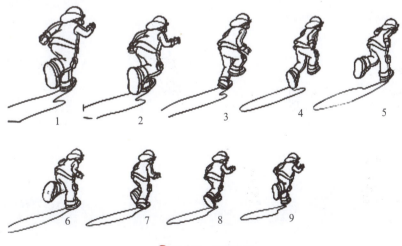

图 5-38 透视跑步

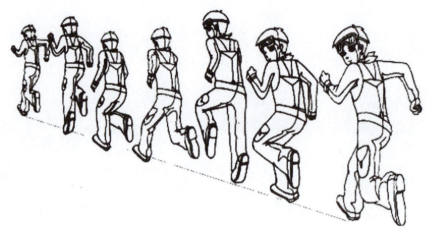

图 5-38（续）

5.4 人物跳跃运动

在人们日常生活中，人物角色有许许多多的运动形式。如走步跑步是生活中最自然的身体反应，人物的跳跃也同样如此，而我们在动画中用来刻画各个角色时所需要借助的运动规律也源于人们的自然运动。

动画中角色的跳跃动作，往往是指人物在运动过程中跳过障碍、越过沟壑或者在兴高采烈、欢呼雀跃等时所产生的运动。

5.4.1 人物不同跳跃动作的基本规律

跳跃动作是由身体屈缩、蹬地、腾空、着地、还原等几个动作姿态组成。

先积蓄力量做好整个跳跃动作的准备；接着，一股爆发力蹬地，使整个身体腾空向前；越过障碍之后，双脚先后或同时着地，由于自身的重量和需要调整身体的平衡，必然产生动作的缓冲，随即恢复原状。

在一系列的跳跃分解动作中，涵盖了我们之前所学的很多知识，如预备的产生、身体的弹性变形、弧线运动、惯性、缓冲、追随、节奏、跑步运动等。

5.4.2 跳跃动作的分类

我们通过不同的产生跳跃动作的形式将跳跃动作分为以下几种类型。

1. 原地跳跃（向上跳或向前跳）

原地向上跳跃（如图5-39所示）。

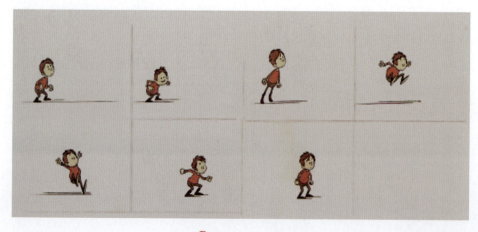

图 5-39 向上跳

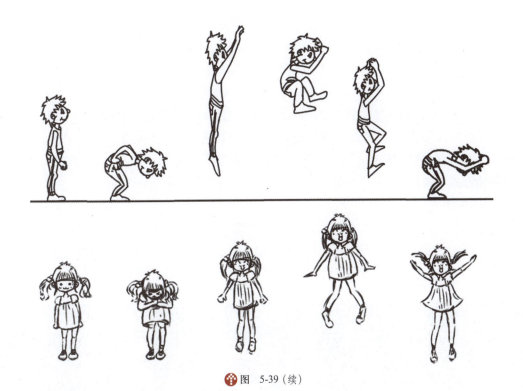

图 5-39（续）

动作分析如下。

在原地向上跳跃中，基本上是以垂直线的形式使人物从接触地面到离开地面，再落到原位。动作形式分别为，初始站立动作、身体弯曲施加力量动作、蹬地伸展准备腾空动作、腾空舒展动作、落地动作、最后是还原动作，将身体重心调整，最终平衡稳定。如果想连续动作，那么落地后的动作直接为弯曲动作，反复进行。

2. 立定跳跃

立定跳跃如图 5-40 所示。

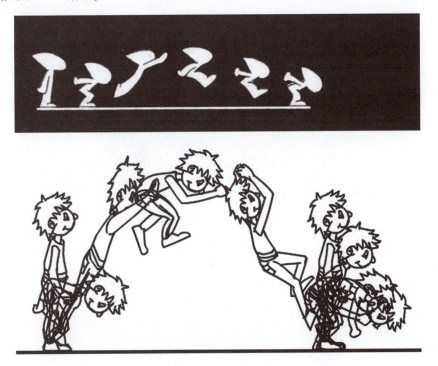

图 5-40 原地向前跳

动作分析如下。

在这一运动中的 7 帧原画里,第 1 帧是人物正常的站姿,而第 3 帧是人物跳起,那么就需要在第 1 帧与第 3 帧之间加一帧预备,作为第 2 帧的下蹲动作,这时身体是压缩的,第 3 帧是动作中较为夸张的一帧,与弹性运动中的球体的弹起运动原理类似,第 3 帧作为拉长帧,到此为止是人物跳起的过程。这时,人物的重心在前面,身体前倾,由于地球引力,跳起来之后人物会到达一定高度,也就是第 4 帧腾空动作,这时人物身体是团缩的,第 5 帧人物下落,身体又成为拉伸状态。接下来第 6 帧着地,身体再次压扁,是身体向下的动力与地面阻力共同作用产生的,第 7 帧要缓冲达到还原,第 8 帧还原,整套动作的运动轨迹是以抛物线的形式向前移动。

3. 跑动中跳跃

跑动中的跳跃不用绘制直立站姿与还原自然直立的动作这一过程,将跑步动作与跳跃动作组合,也就是助跑跳,当跑步过渡到跳跃时进行倒腿,一只脚蹬地产生起跳动作,之后的动作基本与立定跳远的离开地面的动作相近,身体拉伸、腾空、落地、缓冲还原动作即可(如图 5-41 所示)。

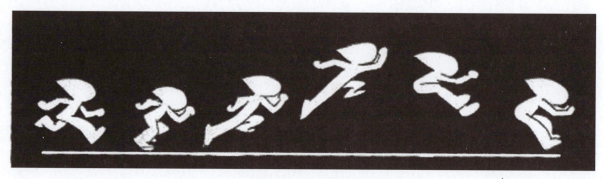

图 5-41　跑跳结合

4. 连续跳跃

连续跳跃与跑动跳跃一样没有自然直立和还原直立动作,但它也不像跑动跳跃重心总是在身体的前方。因为是连续跳跃所以会有几个跳跃的连接,前一个跳跃的缓冲,有可能就是下一个跳跃的预备动作,依次连接,形成连续跳跃(如图 5-42 所示)。

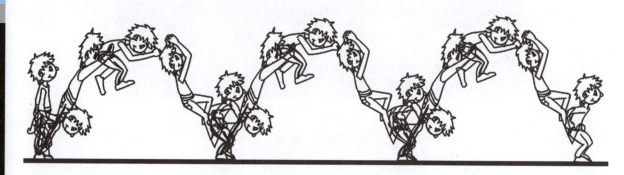

图 5-42　一跳接一跳

5. 倒跳、自由翻跳

倒跳、自由翻跳要注意弹性、惯性运动规律,同样分为跳跃前的准备动作、跳跃中的空中动作和落地动作。身体不断保持动态平衡,流畅、准确(如图 5-43～图 5-45 所示)。

人物在做高难度的动作时,要时刻保持动态与平衡、姿态的变化和重心的移动,也只有达到协调一致,动作才优美。

图 5-43 跳跃腾空动作翻跟头

图 5-44 将跳跃动作穿插在动作中

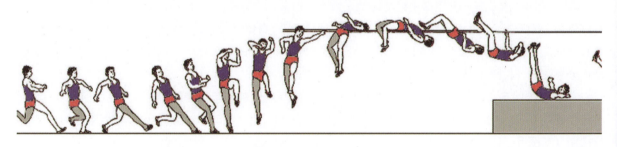

图 5-45 背越式跳高

5.5 课堂综合实例

实例:将人物走步、跑步、跳跃三个动作进行综合性的设计绘制。

整体动作分析:一个人物第一部分的动作是走步,衔接的动作是跑步,接下来是跳跃,在绘制时将三个动作之间的换脚、迈步动作调整协调,人物走步时相对比较平缓,跑步时身体幅度状态变化明显,跳跃时形成弧线运动。

绘制步骤如下。

(1) 打开 Flash CS6 软件,在图层 1 第一帧关键空白帧绘制背景,使人物在地平线上运动,脚部踏在水平面上,因为地平线背景一直存在,由于背景需要移动,因此在第一帧后的位置添加关键帧,直到动作结束的位置,给背景打组可以整体移动(Ctrl+G 组合键),人物是从左向右行走,为了衬托人物的位置移动,我们将背景向相反的方向移动。第一帧原位,后面添加的关键帧背景位置向左移动,在两帧之间单击右键

加传统补间动画背景就移动了（如图 5-46 所示）。

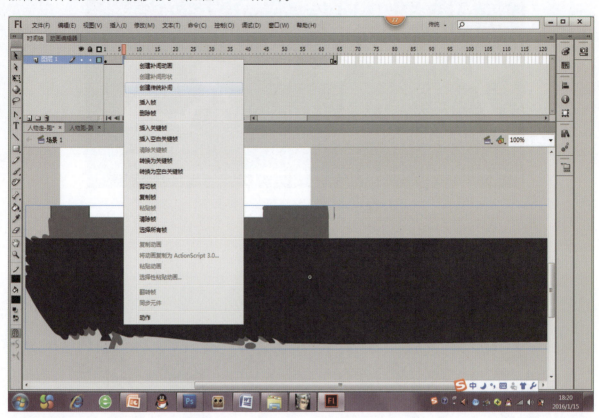

图 5-46　步骤一

（2）新建图层 2 第一帧空白关键帧绘制人物走步的第一个动作，定点向前走，依据人物走步的规律走右脚倒替，胳膊与迈步对角线交替，左右步的分解动作一致，身体有一定起伏状态，走步带动头发甩动，注意脚部的定点，不要形成滑步动作，单击绘图纸外观，参照第一帧的动作进行绘制，以此类推绘制出后续的动作分解图像（如图 5-47 所示）。

（3）当人物走步动作完成后，准备转化为跑步，需要将人物的走步迈步的下一步产生腾空动作，就会有跑步的效果了，跑步的幅度大，与走步不同的就是四肢弯曲，有腾空动作，之后的动作依照跑步的规律进行绘制（如图 5-48 所示）。

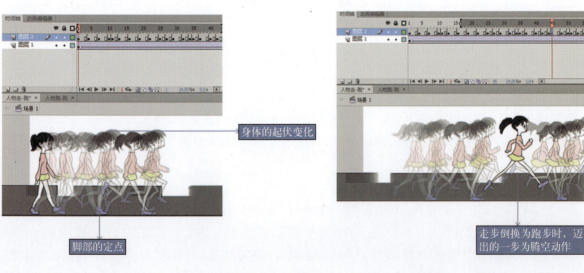

图 5-47　步骤二　　　　　　　　　　　　　　图 5-48　步骤三

（4）当人物跑步动作完成后，准备转化为跳跃，需要将人物的跑步迈步的下一步产生跳跃动作的预备动作，身体下压准备跳跃，之后的动作依照人物跳跃的分解动作绘制即可，预备→蹬地→起跳→腾空→准备落地→落地→惯性→缓冲→还原，依次进行（如图 5-49 所示）。

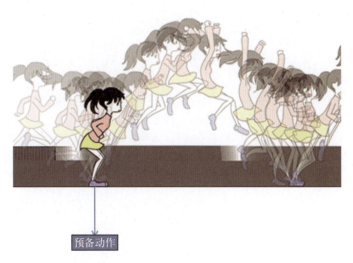

图 5-49　步骤四

（5）预览动作的流畅与准确程度，Ctrl+Enter 组合键预览生成动态过程，如果动作没有问题，可以输出影片文件。

课后思考与练习

1．思考题

(1) 人物正常行走与正常跑步的动作区别是什么？

(2) 怎样才能设计出不同的走步与跑步动作？动作中所应包含的设计原理是什么？

(3) 原地循环走步与跑步的设计原理是什么？

(4) 在人物跳跃中包含几种关键动作？

2．练习题

(1) 设计与绘制出一组正常走步与跑步的运动。

(2) 设计与绘制出一组特殊走步与跑步的运动。

(3) 运用夸张的手法设计一组跳跃动作。

第 4 部分
动物的常规运动

　　动物在动画中有与人物同等重要的角色地位,在塑造上对于动作的刻画也是极为关键的,通过动物的运动过程,表现不同动物的结构特点,由于生活的环境不同,因此也造就了不同的生活习性,以及各自动作的运动规律性。

　　世界上的动物有许多种类,课程的学习不可能将所有动物运动都讲到。同学们在学习动物运动时,要注意将分析运动的方法学到,在实践中举一反三。

第6章 兽类的基本运动

本章学习要点解析

1．基本知识点

（1）了解并掌握兽类动物的身体结构特点。

（2）了解并掌握兽类四足动物的行走动作并加以表现运用。

（3）了解并掌握兽类四足动物的跑步动作并加以表现运用。

（4）了解并掌握兽类四足动物的跳跃动作并加以表现运用。

（5）了解并掌握运用四足动物的行走进行夸张特殊设计。

2．基本能力培养

能够将兽类四足动物的行走、跑步、跳跃进行夸张的动作处理，并且能够运用到动画情节中。

3．教学重点与教学难点

（1）教学重点：正确地分析四足兽类动物的迈步先后以及交替关系。

（2）教学难点：对于不同的四足兽类动物的运动能进行不同设计，并合理设计出动作的节奏感，区分行走的类型、跑步的快慢变化、跳跃的分解动作。

6.1 动物的类型与结构

6.1.1 动物的分类

我们一般可以利用运动形式将动物分为三大类：天上飞的、地上跑的、水里游的。主要根据自然界动物的形态、生理习性、生活的地理环境等特征，进行综合研究，将特征相同或相似的动物归为一类，它们由于生活的环境不同，因此，身体的结构也有些不同，那么身体的结构不同就影响到它们的运动形态也有所不同。

按照动物的生长结构大致把动物分为：兽类、禽鸟类、昆虫类、爬行类、两栖类、鱼类，它们是根据造型结构不同、运动方式不同而划分的。

6.1.2 兽类动物的基本结构与划分

四足动物四肢关节与人类的结构基本相同。上肢包括肘、腕、指；下肢包括膝、踝、趾。因为四足动物

的四肢结构与人相同,所以四足动物的基本动作,如走、跑、跳跃、飞翔、游等,特别是动物的走路动作与人的走路规律有相似之处,但因动物四肢关节的部分与人的关节部位不尽相同,在走路跑步时,关节的运动也产生了差异,现在已经对人与动物的四肢关节部位做了比较,如果再了解一些动物的运动规律,那么在画动物动作时就不会出现差错了。

兽类动物是由鱼类进化而成的,鱼鳍进化为四肢支撑地面,由于进化的程度与需要,所以四足动物中会产生不同结构的造型。

人与各类动物四肢关节的活动范围,可以分成两部分:人的上肢(动物的前肢或飞禽的翅膀)为肩、肘、腕、指;人的下肢(动物的后肢或飞禽的脚)为股、膝、踝、趾(如图6-1所示)。

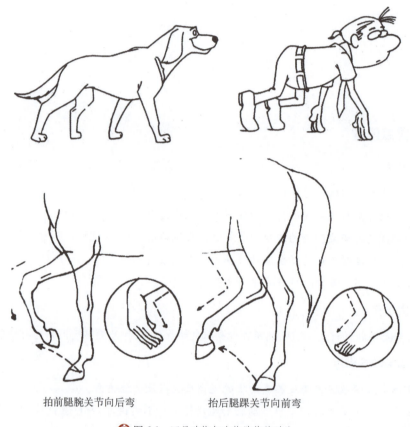

抬前腿腕关节向后弯　　抬后腿踝关节向前弯

图6-1　四足动物与人物肢体的对比

（1）趾类（爪类）：利用四个脚趾行走,后肢的跖部与脚跟部永远是离开地面的,落地较轻,一般属食肉类动物。身上长有较长的兽毛,脚尖上有尖爪子,脚底生有富有弹性的肌肉,性情比较暴烈,身体肌肉柔韧,表层皮毛松软,能跑善跳、动作灵活、姿态多变,跑动速度较快,关节点结构不明显。例如:狮子、老虎、猫、狗等（如图6-2所示）。

（2）蹄类（奇蹄、偶蹄）：是利用变形的脚趾行走,因为形体不同所以在跳跃与奔跑的动作与速度上也有所不同,一般属食草类动物。脚上长有坚硬的脚壳（蹄）,有的头上生有一对自卫用的武器——角。性情比较温顺,容易驯养。身体肌肉结实、动作刚健、竖直,形体变化较小,善于奔跑,动作较为僵硬,关节点明显。例如:马、鹿轻巧一些;而牛、犀牛比较笨拙(如图6-3所示)。

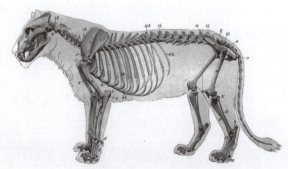

图6-2　豹子的结构

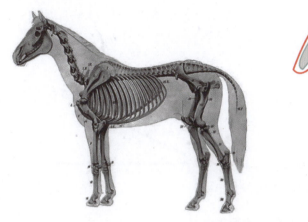
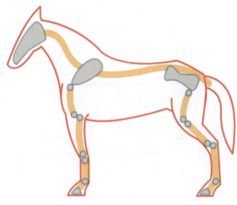

图 6-3 马的结构

(3) 跖类（蹠类）：利用厚厚的脚步肉垫走步，脚掌会全部接触地面，所以跑动速度相对较慢。例如：猿、熊、人等（如图 6-4 所示）。

趾类、蹄类、跖类动物脚步的结构对比如图 6-5 所示。

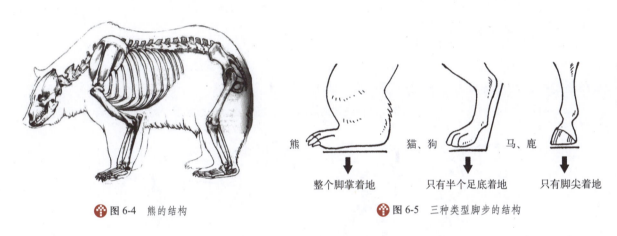

图 6-4 熊的结构　　　　图 6-5 三种类型脚步的结构

6.2 兽类的行走运动

兽类四条腿的运动相比人类双脚运动更为复杂，许多动画师在经过一段时间的动画实践后，在遇到四足兽类行走的动画往往还是会出错。

为了便于大家更好地理解四足兽类行走的运动规律，著名迪士尼动画导演查理·威廉姆斯别出心裁地把兽类走路比喻成一只鸵鸟加人在走路，这个比喻形象地说明了四条腿动物行走时，前后腿之间的关系（如图 6-6 所示）。

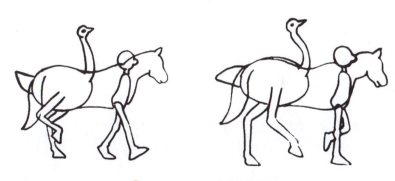

图 6-6 四足走步的规律拟定

兽类动物的行走一般可以分为"对角线"形式与"一顺子"形式,通过不同的出腿与迈脚的顺序,形成了规律性,这是由于动物类型与物种而决定的(如图6-7所示)。

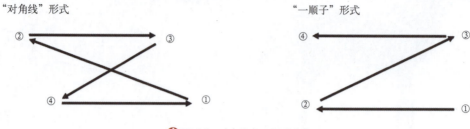

图6-7 对角线与一顺子结构

以上通过数字与箭头指向可以表明四足动物的脚步运行的顺序关系,如果是"对角线"形式,那么①迈出后,②跟着迈出,形成对角线,之后为③,最后为④,再次形成对角线;如果是"一顺子"形式,那么①迈出后,同侧的脚作为②跟着迈出,之后③为对角线的脚,最后为③的同侧脚,形成一顺子的关系。"一顺子法"进行脚步倒腿的设计,与对角线稍有不同,但大同小异,也是四条腿两分、两合,做左右交替形成完整一步,右前足迈出,接着就是一侧的右后足跟上,依次是左前足,最后是左后足启动。

兽类大部分均属于四条腿走路,通常有一定的规律性,均可以遵循,以及套用。

6.2.1 "对角线"走步

(1)四条腿两分、两合。左右交替成一个完整步,左前足迈出,接着就是右后足跟上,依次是右前足,最后是左后足抬起,形成对角线形式(后脚踏前脚)。

(2)前腿抬起时,腕关节向后弯曲;后腿抬起时踝关节朝前弯曲(都有蹬腿的动作)(如图6-8所示)。

图6-8 马的腿部弯曲结构

(3)走步时由于腿关节的屈伸运动,身体稍有高低起伏。

(4)走步时,为了配合腿部的运动,保持身体重心的平衡,头部会上下略有点动,一般是在跨出的前脚即将落地时,头开始朝下点动。

(5)爪类动物因皮毛松软柔和,关节运动的轮廓不十分明显,蹄类动物关节就比较明显。

(6)兽类动物走路动作的运动过程中,应注意脚趾落地、离地时所产生的高低弧度(如图6-9、图6-10所示)。

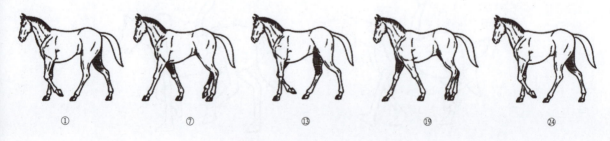

图6-9 马的对角线走步分解

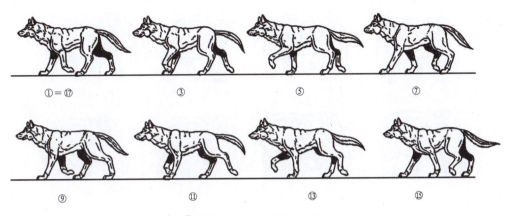

图 6-10 狼的对角线走步分解

图 6-9 有如下动作要点。

原画 1：开始起步，左前足先向前迈步。

原画 7：左前足落地，对角线的右后足跟着向前走。

原画 13：右后足落地，右前足向前走。

原画 19：右前足落地，左后足跟着向前走。

原画 24：等同于原画 1，这样就完成了一个循环。

6.2.2 "一顺子"走步

四条腿两分、两合。左右交替成一个完整步，利用一侧的脚进行换步，开始起步是左前足，接着跟上去的是左后足，依次为右前足，最后为右后足，按照此顺序进行（如图 6-11、图 6-12 所示）。

图 6-11 马的走步分解

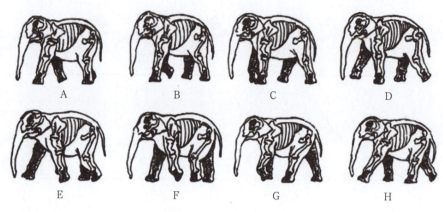

图 6-12　大象的走步分解

6.2.3　四足动物原地循环走步

四足动物的原地循环走步与人物原地循环走步的原理相同,在一定的距离之间作走步运动,身体的起伏变化,脚步简单的移位,倒脚的落点基本一致,移动背景作向前行走的感觉（如图 6-13 所示）。

图 6-13　原地循环走步

6.2.4　四足动物的正面走步与背面走步

1. 四足动物的正面走步

四足动物在正面走步时因为前两足和后两足的远近关系,因此要考虑到脚部的透视关系,前足大一些,后足小一些,头部完全正面,身体长度被遮挡住,前腿抬起带动肩部运动,后腿带动臀部运动,迈步时依旧是呈对角线形式倒脚的,前脚迈出一只,紧跟着是与它呈对角线的一只后足迈出,之后同侧的前足再迈出,最后没有动的脚迈出（如图 6-14 所示）。

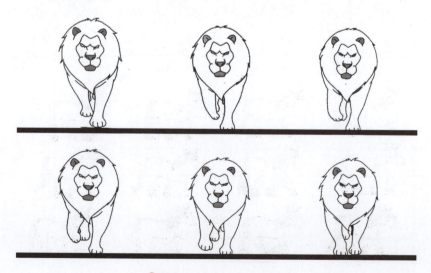

图 6-14　四足动物正面走步

2. 四足动物的背面走步

四足动物在背面走步时同样产生透视关系，头部与前足变小，而后足较大，身体整体被遮挡，直接是臀部，迈步时腿部产生弯曲，脚部抬起，可以看到脚底的面积（如图 6-15 所示）。

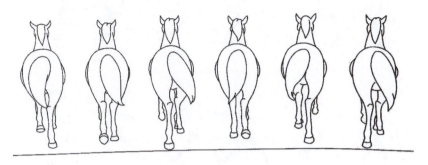

图 6-15　四足动物背面走步

6.3　兽类的跑步运动

6.3.1　兽类动物在追逐捕食或者逃跑时的动作

（1）动物奔跑基本动作，与走步时四条腿的交替分合相似。但是，跑得越快，四条腿的交替分合就越不明显。有时会变成前后各两条腿同时屈伸，脚离地时只差一格到两格。

（2）奔跑过程中，身体的伸展（拉长）和收缩（缩短）姿态变化明显（尤其是爪类动物）。

（3）在快速奔跑过程中，四条腿有时呈腾空跳跃状态，身体上下起伏的弧度较大，但在急速奔跑的情况下，身体起伏的弧度又会减小。

（4）奔跑的动作速度，一般快速中间需画 11～13 张动画（如拍两格张数减半），快速奔跑为 8～11 张动画拍一格，特别快速飞奔为 5～7 张拍一格（如图 6-16 所示）。

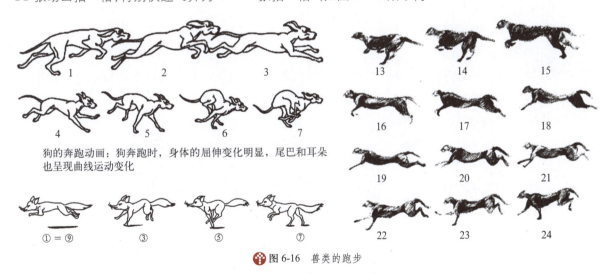

图 6-16　兽类的跑步

1. 马小跑的运动规律

四足动物在小跑时可分为对角线形式与前后足形成组的形式。对角线是近似于走步的方式，只是在对角线的一组脚蹬地后，产生小的腾空动作，之后另外两只成对角线的脚再落地；前后足形成的小跑一般有的四足动物会将前两足为一组，后两足为一组，前脚蹬地，产生小的腾空，之后前脚再落地，整体幅度较小（如图 6-17、图 6-18 所示）。

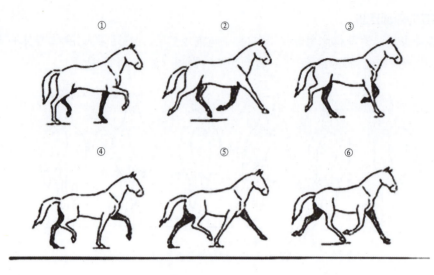

图 6-17　马的小跑

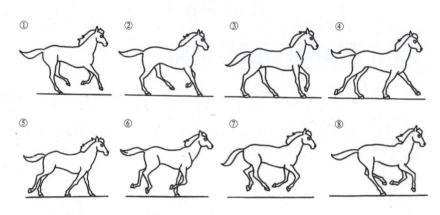

图 6-18　马的前后左右为组小跑

2．马快跑、奔跑的运动规律

快速跑步不用对角线的步法，而是用左前右前，左后右后交替的步法。步子跨出的幅度比较大，躯干的收缩与伸展幅度变化明显。在腾空动作，有时左前右前足与左后右后足形成交叉形式，之后产生落地动作或是腾空完全的拉伸伸展动作（如图 6-19 ～图 6-21 所示）。

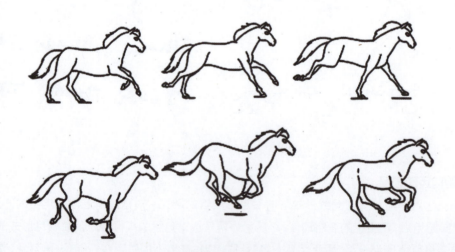

图 6-19　马的奔跑

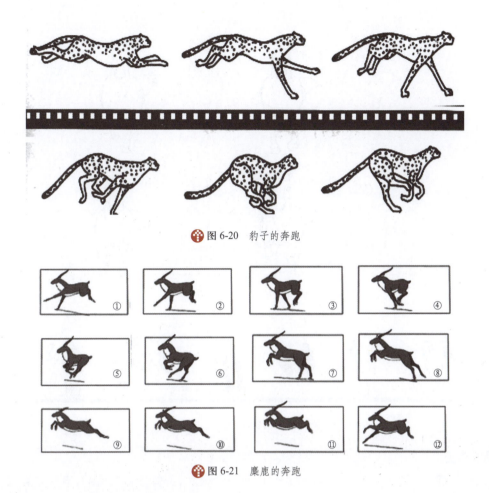

图 6-20 豹子的奔跑

图 6-21 麋鹿的奔跑

6.3.2 兽类动物的原地循环跑步

四足动物的原地循环跑步与人物原地循环跑步的原理相同,在一定的距离之间作跑步运动,身体的起伏变化,脚步简单的移位,倒脚的落点基本一致,移动背景作向前跑动的感觉(如图 6-22 所示)。

图 6-22 原地循环跑步

6.3.3 兽类动物的正面跑步与背面跑步

1. 正面跑步

马正面跑的运动规律和侧面是一样的,只是观察角度不一样,运动方式也是两个前足和两个后足交换的步法。四足运动充满着弹力,给人以蹦跳出去的感觉。迈出步子的距离大,并且常常只有一只脚与地面接触,甚至全部腾空,每个循环步伐之间落地点的距离可达身体三四倍的长度。马奔跑的速度相当快,时速可达 25 千米,一秒钟可跑 3 个完步(如图 6-23 所示)。

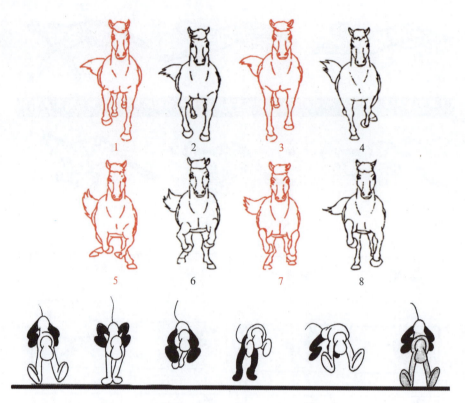

图 6-23 兽类动物正面跑步

2. 背面跑步

背面跑步同样产生透视关系,头部与前足变小,而后足较大,身体整体被遮挡,直接是臀部,迈步时腿部产生弯曲,脚部抬起,可以看到脚底的面积(如图 6-24 所示)。

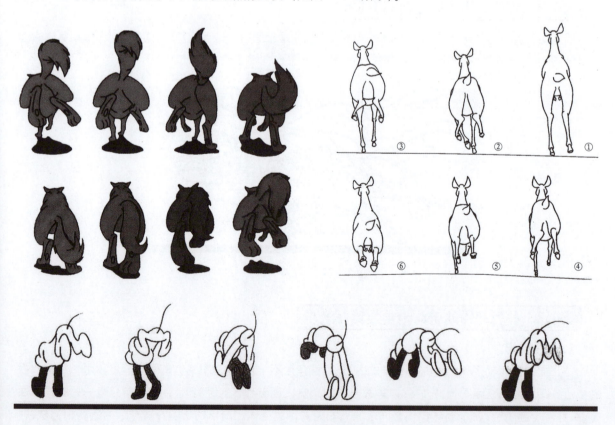

图 6-24 兽类动物背面跑步

6.3.4 兽类动物透视的跑步

兽类动物透视的跑步如图 6-25 所示。

图 6-25　正面跑步

6.3.5 四足动物的跑步设计

对特殊的动物造型的动作设计也要与造型相符，例如在设计跑步动作时夸大幅度，身体的舒展拉伸、四足的收回、蹬地动作都无限地加大力度，这是动画情节中常常用到的设计方式（如图 6-26 ~ 图 6-28 所示）。

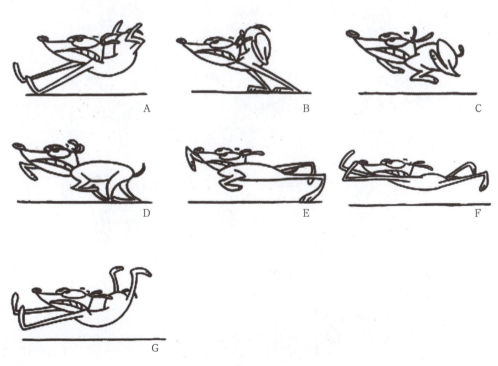

图 6-26　特殊跑步（一）

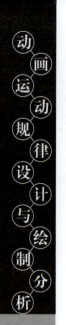

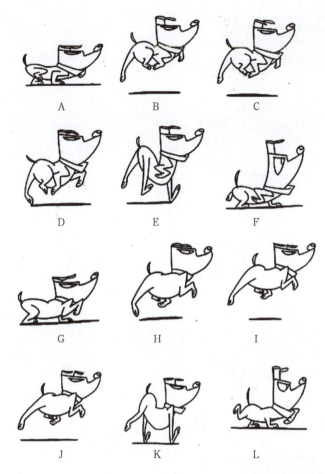

图 6-27 特殊跑步（二）

图 6-28 特殊跑步（三）

6.4 兽类的跳跃运动

凡是兽类动物如鹿、羊、马等蹄类动物都有跳跃动作,爪类动物如猫、狮、豹、虎也有跳跃的行为,还运用身体屈伸,猛烈扑跳捕捉猎物。跳跃运动基本相似于奔跑动作,不同的是在扑前有准备动作。身体和四肢紧缩,头和颈部压低贴近地面,两眼盯住目标,跃起时爆发力很强,速度很快,身体和四肢迅速伸展、腾空,成弧形抛物线扑向猎物。前足着地时,身体及后肢产生一股前冲力,后脚着地的位置有时会超过前脚位置。如连续扑跳,身体又再次形成紧缩,继而又是一次快速伸展、扑跳动作(如图6-29所示)。

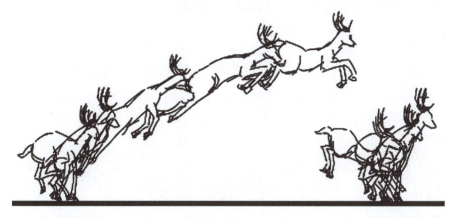

图6-29　动物跳跃运动

动作分析如下。

鹿在跳跃时,由于身体结构骨骼较为明显,所以在每个动作的刻画上需要把握骨骼结构,动作极具美感,要运用节奏的快慢进行表现。在向前跳起时头部向前伸出,腾空时可适当地多绘制几张动作,延缓时间,有滑过的感觉,脱离地面的时间较长,在空中准备落地的动作比较特别,身体前后翘起之后再落地,落地速度相对来说较快。

其他以跳跃为走步动作的动物(如图6-30所示)。

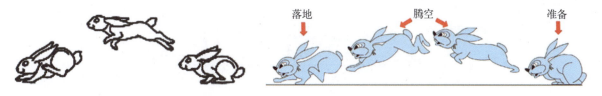

图6-30　兔子跳跃运动

动作分析如下。

兔子向前运动是以蹦跳运动形式进行的,由于它四肢发展的不平衡导致而成,在蹦跳的过程中产生很明显的身体伸张变化,身体的弹性很强,在身体拉伸的过程中有时会利用夸张的手法将体型拉伸将近正常身体的两倍长度;当屈缩时会为正常身体的1/2长度,这样会有更强的弹性变化。

6.5 课堂综合实例

实例:绘制一只鹿在以森林为背景的空间里由走步逐渐跑起来的运动过程。

整体动作分析:四足动物在行走时,脚步以"对角线"的形式走步,四条腿两分、两合,左右交替成一个完整步,右前足迈出,接着就是左后足跟上,依次是左前足,最后是右后足抬起,形成对角线形式。转化

为跑步时,将脚步分为两组,前两足为一组,后两足为一组。前两足蹬地,形成腾空动作。前后两足交叉,后内足落地,接着下一个动作。

绘制步骤如下。

(1) 打开 Flash CS6 软件,在图层 1 第一帧空白帧关键帧绘制森林的背景,使鹿在森林中走步、跑步,脚部踏在水平面上,因为背景一直存在,因此在第一帧的后面位置添加普通帧,直到动作结束的位置(如图 6-31 所示)。

图 6-31　步骤一

(2) 在新建图层 2 第一帧空白关键帧绘制鹿的第一个起步动作,单击绘图纸外观,参照第一帧的位置绘制,以此类推绘制出后续的走步动作分解图像,每一张脚步都有所变化,注意脚落地的定点(如图 6-32 所示)。

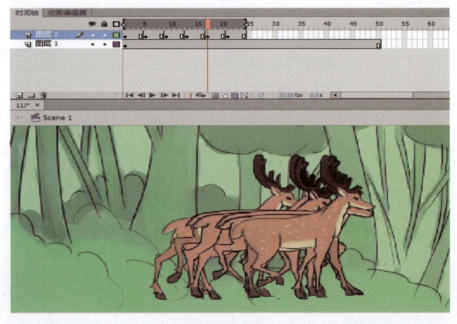

图 6-32　步骤二

（3）绘制完鹿走步的环节,要将走步的步伐转换为奔跑状态,使前脚蹬地,身体向后,产生预备动作,蹬地后是腾空动作,后足跟上,形成交叉,后足落地,之后又形成下一次奔跑动作,腾空动作也可以为前后两足前后分开,落足为前足（图6-33所示）。

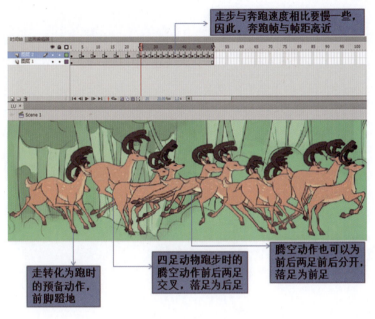

图6-33　步骤三

（4）预览动作的流畅与准确程度,按Ctrl+Enter组合键预览生成动态过程,如果动作没有问题,可以输出影片文件。

课后思考与练习

1. 思考题

(1) 兽类四足动物迈步的运动规律有哪几种类型？分别的特点是什么？

(2) 兽类四足动物在跑步与行走时动作的区别是什么？

(3) 兽类四足动物跳跃动作的分解动作是什么？

(4) 四足动物在行走、跑步、跳跃时所做跟随动作的身体部位有哪些？

2. 练习题

(1) 设计并绘制一组四足兽类动物的侧面行走的原动画。

(2) 设计并绘制一组四足兽类动物的侧面奔跑的原动画。

(3) 设计并绘制一组四足兽类动物的跳跃的原动画。

(4) 设计并绘制一组四足兽类动物在具有特殊情节或情绪状态下夸张行走的原动画。

第7章 禽类基本运动

本章学习要点解析

1. **基本知识点**

（1）了解并掌握家禽类动物的身体结构。

（2）了解并掌握家禽类动物的基本行走特点。

（3）了解并掌握家禽类动物的飞行特点。

（4）了解并掌握雀类鸟与阔翼类鸟的飞行区别。

（5）鸟类飞入与飞出水面的过程。

2．**基本能力培养**

（1）通过对不同类家禽的动作习性的分析，可以对雀类鸟与阔翼类鸟进行不同的飞行设计。可以区分出小型鸟与大型鸟的飞行特点，通过不同的幅度与轨迹的设计，能够很好地把握鸟的飞行特点。

（2）通过鸟类的行走迈步与身体的关系以及跳跃的简单动作的设计，能够掌握不同体态鸟的落地后的行走特点。

3．**教学重点与教学难点**

（1）教学重点：理解并分析不同鸟类的飞行特点与落地行走的特点。

（2）教学难点：掌握不同鸟类的飞行并绘制出雀类鸟与阔翼类鸟的飞行、行走、跳跃、滑翔以及飞蹿的动作。

7.1 走禽类运动

7.1.1 走禽的基本体态结构

在鸟类的范畴中最为开始都是由爬行动物所进化而成的。一般来说，鸟类运行最为基本的动作是飞行，"会飞"为鸟类的一大特点，但是会飞行的动物不只是鸟类，还包括一些昆虫与哺乳动物，例如：昆虫中的蝴蝶、蜻蜓等；哺乳动物中的蝙蝠等。

在不同的生活环境中，动物为了生存，不断地进化，有的鸟类将最基本的飞行能力也基本丧失了，也就是丧失了"翼"的功能，如鸵鸟、企鹅等。而有一些鸟类由于经过人类的圈养变为了家禽动物，在有限的空间范围内生活，它们的生理特征与鸟类大体相同，但是飞行能力也减弱或者基本丧失，虽然有时可以做

短距离的飞行,但距离比较短,飞行高度也很低,如鸡、鸭、鹅等,因此,我们将它们称之为家中的鸟类——家禽。

鸵鸟的整体走步分解如图 7-1 所示。

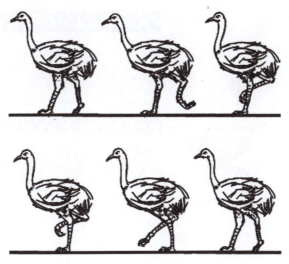

图 7-1　鸵鸟行走

7.1.2　走禽的行走

根据禽鸟类运动方式的不同,禽鸟类可以分成家禽(以走为主)和飞禽两大类。

1. 家禽(以走为主)

鸡、鸭、鹅等均属于以走为主的家禽,它们除了主要靠双脚走路和在水面浮游之外,有时也能扑打着双翅,作短距离的飞行动作。

2. 鸡走路的运动规律

(1) 鸡的脚部为爪:共有四只脚趾组成,三只向前,一只向后,支撑在地面上。

(2) 双脚前后交替运动,走路时身体略向左右摇摆。

(3) 为了保持身体平衡,头和脚互相配合运动。一般是当一脚抬起时,头开始向后收;抬起的那只脚朝前至中间位置时,头收到最后面;当脚向前落地时,头也随之朝前伸到顶点前方(头与脚前后相差一格至两格,其他类有些禽鸟也可以套用此动作形式进行设计)。

(4) 在画鸡走路动作中间画时,应当注意脚步关节运动的变化,脚爪离地抬起向前伸展时,趾关节的弯曲同地面必然形成弧形运动。

(5) 脚部结构肘关节向后,踝关节向前。

(6) 有时在行走时,抬脚会产生停顿,头部四处张望,之后再向前迈步,有时倒脚很快。

鸡的脚部运动方式如图 7-2 所示。

鸡的身体前后浮动运动方式如图 7-3 所示。

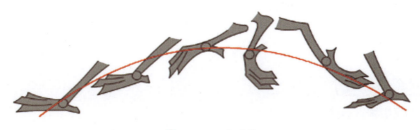

图 7-2　爪部结构

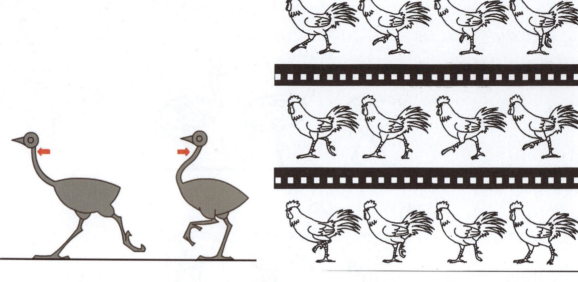

图 7-3　鸡行走

3．鸭走路运动规律

（1）鸭子和鹅身体胖、腿短，走步时左右摆动明显。

（2）左脚抬起时，身体右晃；右脚抬起时，身体左晃。

（3）当脚迈出时臀部产生扭动。

（4）头部也产生前后浮动，但不如鸡明显（如图 7-4 所示）。

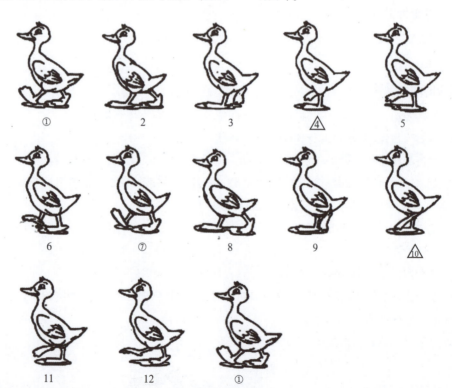

图 7-4　鸭子行走

7.1.3　走禽的游动

1．鸭、鹅的水中划水运动规律

（1）双脚前后交替划水，动作柔和。

（2）左脚逆水向后划水时，脚蹼张开，形成外弧线运动，动作有力。右脚与此同时向上收回，脚蹼紧缩，成内弧线运动，动作柔和，以减少水的阻力。

（3）身体的尾部，随着脚在水中后划，会略向左右摆动。

2．水中与划水脚部动作

在水中的脚步动作如图7-5所示。

图7-5　鸭子脚部游动

7.2　禽鸟类运动

与飞禽类的运动不同，鸟类的主要运动是以飞行为主。鸟，是人类最亲密的野生动物，因为有它们，给我们的生活增添了靓丽的光彩，鸟类与人类，自古就是亲密的朋友。自从人类在地球上出现之后，在向大自然争取生存和发展中，就与鸟类建立了情同手足的关系，在生产和生活中与鸟类结下了不解之缘。在动画中鸟类一般充当传递信息的角色，为动画增添了不少色彩。

7.2.1　禽鸟类的基本结构与运动规律

鸟的飞行是由其身体结构而形成的，鸟长有一对翅膀，这是产生飞行的关键，鸟类飞行主要是靠翅膀，其元素是羽毛、羽翼、特殊骨骼、气囊。

1．羽毛

鸟的身体外面是轻而温暖的羽毛。羽毛不仅具有保温作用，而且使鸟的外形呈流线型，羽毛光滑坚韧，主轴两旁斜长着两排平行的羽枝，羽枝边缘长着许多的纤毛，纤毛又长着细小的小钩互相链接，可以使翅膀收折并展开，在空气中运动时受到的阻力最小，有利于飞翔。

2．羽翼

为鸟的飞行产生动力，通过其有力的扇动动作，完成飞行，鸟利用风滑翔，羽翼宽大方便可平稳气流，适应飞行尤其长途飞行。

3．特殊骨骼

鸟类骨骼坚薄而轻，长骨内充有空气，头骨所有骨片完全愈合，胸椎和腰椎、荐椎和尾椎都相互愈合，荐椎和左右腰带也愈合在一起。鸟类骨骼这些独特的结构，减轻了重量，加强了支持飞翔的能力。

4．气囊

鸟类的呼吸系统与飞行配合得更巧妙，它除了进行呼吸之外，还有由支气管末端黏膜膨大而成的气囊——颈气囊、锁骨气囊、前胸气囊和腹气囊等参与呼吸。鸟类气囊中充满气体，增加了体内的空气容量。并且鸟类进行的是双重呼吸。鸟飞得越快，呼吸作用就越强，氧的供应也就越多。所以鸟类在激烈的运动和高空飞行时，不会因缺氧而窒息。气囊的妙用还不仅仅在于此，它还有很好的散热作用。

从鸟的身体结构特点可看出，鸟类不仅有着发达的翅膀，作为其飞行器官。同时它体内的骨骼、消化、排泄、生殖等各器官机能的构造，都有利于减轻体重，增强飞翔能力。因此，鸟能克服地心引力而展翅高飞。

7.2.2 根据翅膀结构对鸟类的划分

飞禽根据翅膀形状可分为短翅类和阔翼类。
（1）短翅类：翅膀较短小，身体也较小（例如：麻雀、画眉、山雀等）。
（2）阔翼类：翅膀长而宽，体型较大（例如：鹰、雁、天鹅、鹤、鸽类、海鸥、乌鸦等）。

7.2.3 禽鸟类飞行的规律

1. 短翅类

短翅类的鸟也是雀类鸟，它们的身体一般短小，翅翼不大，嘴小脖子短，动作轻盈灵活，飞行速度较快。动作快而急促，常伴有短暂的停顿，琐碎而不稳定；飞行速度较快，翅膀扇动的频率较高，往往不容易看清翅膀的动作过程（在动画片中，一般用流线虚影来表示翅膀的快速）；飞行中形体变化甚少；雀类由于体小身轻，飞行过程中不是展翅滑翔，常常是夹翅飞蹿；小鸟的身体有时还可以短时间停在空中，急速地扇动翅膀，寻找目标；翅膀在扇动时，翅膀向上扇动，身体向下，翅膀向下扇动，身体向上，形成波浪形轨迹；雀类很少用双脚交替行走，常常用双脚跳跃前进。

小鸟飞行的简单动作如图 7-6 所示。

画雀类飞行运动时，一般只画上扇和下扇两张原画，连续循环拍摄即可。为了动作的生动性，往往在翅膀的相应位置加上速度流线。

小鸟在丛林中的蹿飞动作如图 7-7 所示。

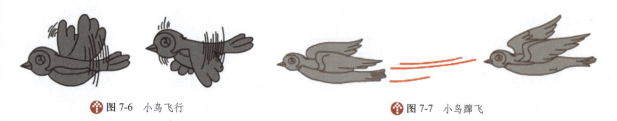

图 7-6　小鸟飞行　　　　　　图 7-7　小鸟蹿飞

夹翅飞行是雀类飞行中一个常见的动作，画此类动作时，雀类的身体可以略加拉长，加上适当的速度流线能加强飞行的速度感。

小鸟行走（跳跃）的动作如图 7-8 所示。

图 7-8　小鸟蹦跳

从平面图上可以看出，雀类跳跃过程中爪子的造型有许多变化，尾部随身体上下跳动而呈现反向运动。

蜂鸟是世界上最小的鸟类，大小和蜜蜂差不多，身体长度不过 5 厘米，体重仅 2 克左右，主要分布在南美洲和中美洲的森林地带。由于它飞行采蜜时能发出嗡嗡的响声，因而被人称为蜂鸟。它的翅膀非常灵活，每秒钟能振动 50～70 次，飞行的速度很快，时速可达 50 千米，高度有四五千米。人们往往只听到它的声音，看不清它的身影。蜂鸟在百花盛开、草木繁茂的季节外出寻找食物，以吃花蜜和小昆虫为生（如图 7-9 所示）。

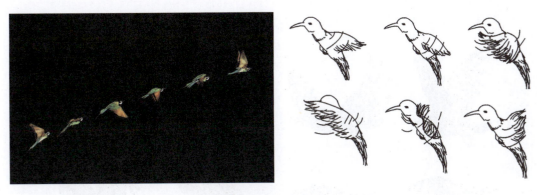

图 7-9 蜂鸟造型

雀类鸟的飞蹿飞行：飞蹿属于小鸟类所特有的运动，整个运动状态类似导弹，翅膀挥动后，加紧双翅，身体呈流线型，进而产生一段距离的高速运动飞行。

2. 阔翼类

翅膀长而宽，颈部较长而灵活，以飞翔为主，飞行时翅膀上下扇动变化较多，动作柔和优美。由于翅膀宽大，飞行时空气对翅膀产生升力和推力（还有阻力），托起身体上升和前进。翅膀动作一般比较缓慢，翅膀向下扇动时展得略开，动作有力，抬起时比较收拢，动作柔和。飞行过程中，当飞行到一定的高度后，用力扇动几下翅膀，就可以利用上升的气流展翅滑翔。阔翼鸟的动作都是偏缓慢，走路动作与家禽相似，涉禽类腿脚细长，常踏草涉水步行觅食，能飞善走。它的提腿跨步屈伸动作幅度大而明显。大鸟翅膀上下扇动的中间过程，需按曲线运动要求来画动画。翅膀向下扇动，身体向上浮动；翅膀向上扇动，身体向下浮动，因此产生了波浪形的轨迹（如图 7-10 所示）。

阔翼类鸟类翅膀的运动关系如图 7-11 所示。

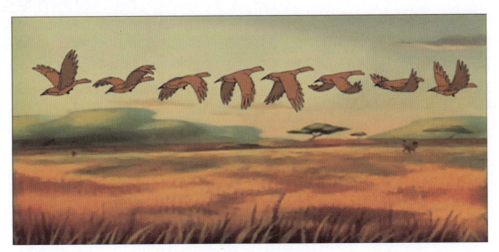

图 7-10 阔翼类飞行

图 7-11 阔翼类翅膀动作

具体的分解绘制如图 7-12 所示。

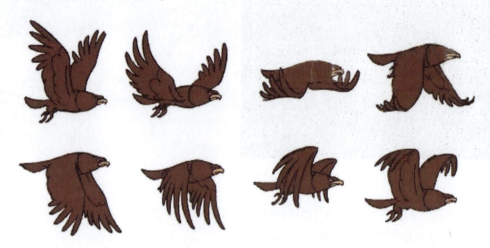

图 7-12　阔翼类飞行分解

7.2.4　滑翔的飞行轨迹

在高空,阔翼类鸟飞行除了扇动翅膀,还有滑翔的动作,是利用扇动翅膀过后的动力而停止扇动翅膀,形成身体在空中自由的飞翔动态,可将动作分为飘翔与飘举。

飘翔是挥动翅膀后,身体依靠翅膀保持平衡,借助气流向前运动,以达到省力的目的。运动方向变化较小,飞行比较平稳,类似飞机飞行平稳的状态。

飘举是借助气流强弱,进行大幅度的运动变化,以达到捕猎、巡视的目的。运动变化较大,类似飞机空中缠斗的状态(如图 7-13 所示)。

图 7-13　阔翼类滑翔

7.2.5　鸟类出水入水的运动

(1) 出水分解动作如图 7-14 所示。

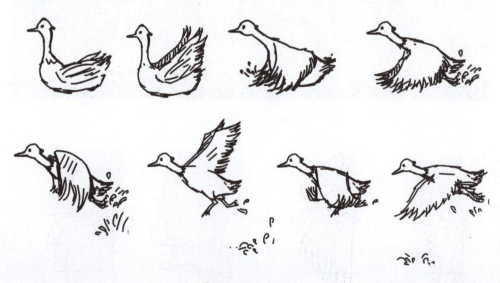

图 7-14　禽鸟出水

（2）入水分解动作如图 7-15 所示。

图 7-15　禽鸟入水

课后思考与练习

1. 思考题

(1) 家禽类的鸡与鸭行走的体态区别各有什么特点？
(2) 雀类鸟与阔翼类鸟的飞行区别是什么？
(3) 鸟类正常飞行时的运动轨迹规律是什么？
(4) 雀类鸟与阔翼类鸟的行走区别是什么？
(5) 阔翼类鸟的飞行翅膀扇动是什么曲线运动？

2. 练习题

(1) 设计并绘制一组雀类鸟的飞行运动过程。
(2) 设计并绘制一组阔翼类鸟的飞行运动过程。
(3) 设计并绘制一组鸡与鸭的行走过程并进行对比。

第8章　昆虫类的基本运动

本章学习要点解析

1. 基本知识点

（1）了解并掌握昆虫中蝴蝶的飞行运动轨迹及其规律。

（2）了解并掌握昆虫中蜜蜂的飞行运动规律。

（3）了解并掌握昆虫中蜻蜓的飞行运动规律。

（4）了解并掌握昆虫的跳跃运动规律。

（5）了解并掌握昆虫的爬行运动规律。

2. 基本能力培养

通过对昆虫的运动类型的划分，可将昆虫不同的飞行、跳跃、爬行以及蠕动动作分别进行刻画，并且充分地运用到动画中。

3. 教学重点与教学难点

（1）教学重点：掌握不同昆虫的运动规律。

（2）教学难点：能全面设计昆虫的飞行、跳跃、爬行等动作。

8.1　昆虫的飞行运动

8.1.1　昆虫概述

昆虫种类繁多、形态各异，是地球上数量最多的动物群体，它们的踪迹几乎遍布世界的每一个角落。

目前，人类已知的昆虫约有100万种，但仍有许多种类尚待发现。昆虫是节肢动物中最多的一类动物，最常见的有蝗虫、蝴蝶、蜜蜂、蜻蜓、苍蝇、草蜢等。

昆虫不但种类多，而且同种的个体数量也十分惊人。昆虫的分布面之广，没有其他纲的动物可以与之相比，几乎遍及整个地球。昆虫的运动方式多种多样，有的昆虫会游泳，有的昆虫会跳跃，大多数昆虫的成虫都会飞。足帮助昆虫行走、跳跃或游泳，翅膀则帮助昆虫飞行。它们是昆虫运动必需的身体构造。但是对于昆虫的运动形态的表现我们最为常见的动态是飞行、爬行、跳跃，通过不同的造型与身体结构特征使得昆虫在运动的形式上如此的多样。

昆虫的身体分为头部、胸部和腹部，一对触角，一般有两对翅，三对足。

8.1.2　昆虫飞行的运动特点

昆虫飞行时，翅膀的扇动为一上一下，上、下各画一张动画，与禽鸟类中的短翅鸟的飞行类似，两张动画之间大约为一个身体的幅度，中间画可以不加或只加一张，因为昆虫飞行时翅膀的运动非常简单。

在绘制时一般先设计好飞行的曲线轨迹（运动线），绘制昆虫时即遵循所设计的运动线，通过线的轨迹昆虫围绕飞行，根据方向与弯曲的幅度调整昆虫的飞行角度与透视关系，达到飞行时的自然感。

1. 蝴蝶的飞行规律

蝴蝶主要由美丽宽大的翅膀组成，体态轻盈。

飞行速度相对来说不是很快,绘制时由一上一下两个动作组成。设计一条飞行运动的路线,路线为弯曲具有幅度变化的路径,蝴蝶在线周围上下运动。翅膀上,身体下;翅膀下,身体上,与禽鸟类飞行类似。每个蝴蝶之间的距离为一个蝴蝶身体的长度,在绘制每一个飞行动作时不要完全雷同、千篇一律,而是要有一些角度方向的变化,这样才生动、自然。

蝴蝶在飞行时处于飘摇的状态,由于身体较轻,会受到风的影响,产生飘动,因此有时在风的作用下不用扇动翅膀,随风运动,形成弯曲的轨迹,这样运动时能产生随风飞舞之感。蝴蝶在飞行停止时,翅膀为竖立造型(如图8-1所示)。

上下不停扇动即可,前一张的翅膀向上画实向下画虚,后一张与之相反,向上画虚向下画实(如图8-2、图8-3所示)。

图 8-2　蜜蜂造型

图 8-1　蝴蝶飞行

图 8-3　蜜蜂飞行

3. 蜻蜓的飞行规律

蜻蜓飞行时动作姿势变化不大,蜻蜓的飞行速度较快,绘制时,在同一张飞行动作上画出几个翅膀的虚影,蜻蜓的尾部会有下压或翘起的动作,蜻蜓的翅膀不会折叠,因此在飞行停止时,会落在足够的空间范围内(如图8-4所示)。

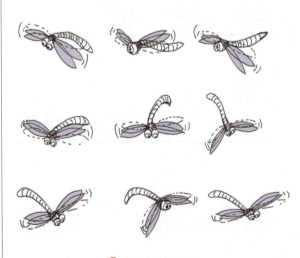

图 8-4　蜻蜓飞行

2. 蜜蜂的飞行规律

蜜蜂飞行时双翅扇动的频率快而急促,上下翅膀扇动过程中可以加流线,表示翅膀扇动的频率,飞行一段距离后还可以使身体稍作停顿,只画翅膀

8.2 昆虫的跳跃

运用跳跃进行前进的昆虫,主要有蝗虫、蟋蟀、螳螂等,它们的身体结构具有跳跃的条件,前四足较小,后腿比较强壮,弹跳具有力量感,而且跳得较远。昆虫跳跃的基本规律:弹跳有力,蹦跳距离较远;跳跃时呈抛物线;头上的触须做曲线与跟随动作。

蝗虫跳跃时身体结构特点:蝗虫的足、翅和触觉的特点,有利于其觅食、避敌、觅偶、寻找栖息地等,可以扩大其分布和生活空间,对其生存和繁衍有重要意义。蝗虫的胸部腹侧有三对分节的足,前足和中足适于爬行,后足发达适于跳跃。蝗虫胸部的背侧有一对革质的前翅和一对膜质的后翅,适于飞行。蝗虫既有适于跳跃的足,又有善于飞行的翅,扩大了陆地上的生活范围(如图8-5所示)。

图8-5 蝗虫造型

蝗虫跳跃分解动作如图8-6所示。

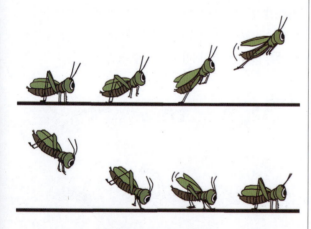

图8-6 蝗虫跳跃(一)

蝗虫跳跃连贯性动作过程如图8-7所示。

蝗虫跳跃中有时会有短途的飞行(如图8-8所示)。

图8-7 蝗虫跳跃(二)

图8-8 蝗虫跳跃中的飞行

8.3 昆虫的爬行

8.3.1 六足昆虫的爬行

按照三角形的分组进行,左前足、左后足、右中足为一组;右前足、右后足、左中足为一组。每爬一步,由脚部组成的三角形支撑着身体而另一组的三只脚同时向前迈步,左右两组交替进行(如图8-9所示)。

图8-9 六足爬行

图 8-9（续）

8.3.2 多足昆虫的蠕动爬行

身体分为多节构造，身下由很多细小的小腿，身体上有毛，身体推动向前运动。向前运动时身体产生拉伸、团屈的变化，因此在爬行过程中有变形的过程，可体现出身体的柔感（如图 8-10 所示）。

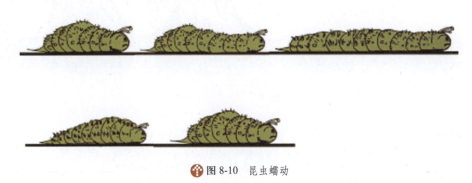

图 8-10 昆虫蠕动

8.4 课堂综合实例

实例：绘制毛毛虫的爬行过程，最终变成蝴蝶飞出画面。

整体动作分析：毛毛虫在爬行时身体推动前行，身体后端推动前端，前端拉伸，身体完全拉长，后端跟上，使身体前拥，再接着下一次爬行。当爬到树上时变成蝴蝶，蝴蝶按照自由曲线形飞出画面，蝴蝶飞行时翅膀有所变化，上下扇动，会产生不同的透视关系。

绘制步骤如下。

(1) 打开 Flash CS6 软件，在图层 1 第一帧空白关键帧绘制背景，背景一直存在，因此在第一帧后的位置添加普通帧，直到动作结束的位置（如图 8-11 所示）。

(2) 在新建图层 2 第一帧空白关键帧绘制第一个毛毛虫，单击绘图纸外观，参照第一帧的动作，在第一帧之后添加空白关键帧进行绘制下一个动作，以此类推绘制出后续的动作分解图像，每一帧绘制一个爬行动作（如图 8-12 所示）。

(3) 当毛毛虫爬到树上后，绘制变成蝴蝶的过程，蝴蝶按照随意的飞行轨迹进行调节，移动位置，飞出画面（如图 8-13 所示）。

(4) 预览动作的流畅与准确程度，Ctrl+Enter 组合键预览生成动态过程，如果动作没有问题，可以输出影片文件。

图 8-11 步骤一

图 8-12 步骤二

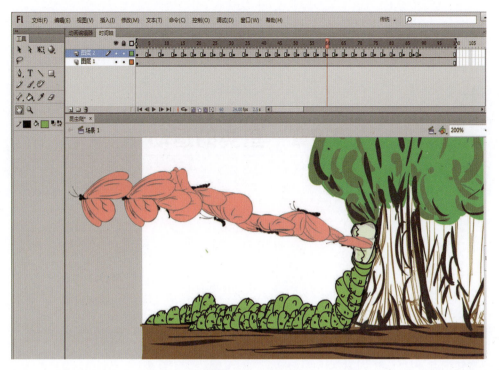

图 8-13 步骤三

课后思考与练习

1. 思考题

(1) 蝴蝶、蜜蜂、蜻蜓飞行的轨迹以及飞行特点是什么?
(2) 以跳跃动作为行走的昆虫是怎样产生跳跃动作的?
(3) 多足昆虫的爬行与蠕动的动作运动规律是什么?

2. 练习题

(1) 设计并绘制一组蝴蝶的飞舞运动轨迹。
(2) 设计并绘制一组蜻蜓的飞行运动。
(3) 设计并绘制一组六足昆虫的爬行与毛毛虫的蠕动爬行过程。

第9章 鱼类的运动

本章学习要点解析

1. 基本知识点

(1) 理解并掌握鱼的种类与基本结构。

(2) 理解并掌握常见鱼的游动方式,如梭形鱼。

(3) 了解并掌握一些特殊鱼的游动方式,如长尾鱼、异型鱼、线形鱼等。

2. 基本能力培养

能够运用鱼游动的运动规律准确地表现各种鱼的游动,并根据鱼的造型进行概括与设计。

3. 教学重点与教学难点

(1) 教学重点:了解梭形鱼与其他鱼的造型及运动形态并能进行表现。

(2) 教学难点:能够运用动画运动规律设计出不同结构造型的鱼的游动运动过程。

9.1 鱼类概述

鱼类生活在水中,它们的动作主要是运用鱼鳍推动流线型的身体,在水中向前游动。鱼身摆动时的各种变化成曲线运动状态。

鱼类靠身体的摆动和鳍的划水前进控制动作,不同类型的鱼在游动的过程中姿态有很大的不同,但遵循身体摆动和鳍的划动这一基本规律,身体呈流线型,中间大两头小,身体表面覆盖鳞,起到保护作用,并且鳞片表面有黏液,游动时可减少水的阻力。

9.2 鱼游动的规律

鱼游动时身体肌肉的作用:鱼类在水中游动是靠身体肌肉交替伸缩左右摆动形成的,身体前部一侧肌肉收缩,使头部偏向另一侧,这样,身体两侧有规律地交替伸缩运动所产生的力向鱼的身体躯干传递过去,就形成了波浪式的运动方式,属于曲线运动。头部的微摆,使尾部有力地摆动,可以推动身体前行。

鱼鳍的摆动:鱼鳍在鱼游动时起到平衡的作用,也有推动游动与把握方向的作用。

鱼鳃的张合:鱼鳃有呼吸的作用同时也具有推动游动的作用。

9.3 不同鱼类的游动

为了方便掌握鱼类的运动规律,可以把鱼分为梭形鱼、长尾鱼、异型鱼三种类型。

9.3.1 梭形大鱼

如鲸鱼,鱼的身体较大较长,鱼鳍相对较小,它们的运动特点是:在游动时,身体摆动的曲线弧度较大,缓慢而稳定。停留原地时,鱼鳍缓划,鱼尾轻摆(如图9-1所示)。

9.3.2 梭形小鱼

身体小而狭长。动作特点是快而灵活,变化较多。动作节奏短促,常有停顿或突然窜游,游动时曲

线弧度不大（如图 9-2 所示）。

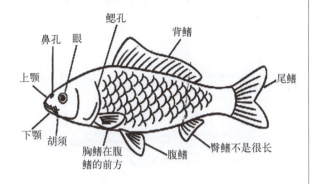

图 9-1　鱼的造型

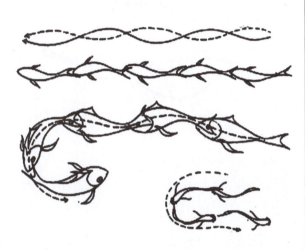

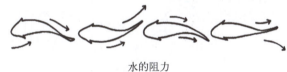

水的阻力

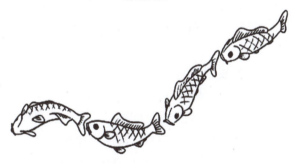

身体左右动，用脊背控制整个身体，像蛇一样游动

大鱼游动前进时身体上下起伏

前进时身体左右摆动

图 9-2　小鱼、大鱼的游动

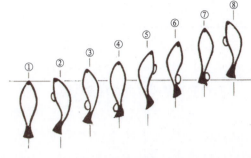

(a) 小鱼游动步骤①～⑧

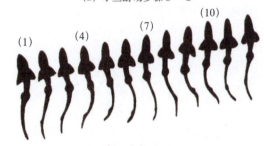

(b) 大鱼游动步骤 (1)～(12)

图　9-2 (续)

1. 表现梭形鱼游动的步骤

①根据情节和此类鱼的运动特点设计出鱼的运动路线，一般把路线设计为不规则的弯曲曲线。

②将鱼游过的距离分割，基本定好原画的位置点。

③按照原画的位置绘制鱼游动在每个位置上的造型。

④在原画之间添加动画。

2. 鲨鱼游动特点

鲨鱼属于大型鱼，体态庞大，游动速度较为缓慢、平稳，在表现时可以推拉镜头，有时采用仰视和俯视角度，游动的路线呈 S 形移动（如图 9-3 所示）。

图 9-3　鲨鱼的游动

9.3.3 长尾鱼

如金鱼，鱼尾宽大，质地轻柔。动作特点是柔和缓慢，在水中身体的形态变化不大，随着身体的摆动，大而长的鱼鳍和鱼尾作跟随运动。

金鱼在游动时主要是以尾部进行造型的表现，其造型近似于长裙或披风，游动时柔软地摆动，形成曲线式的效果，可运用波浪线的形式设计运动形态（如图9-4所示）。

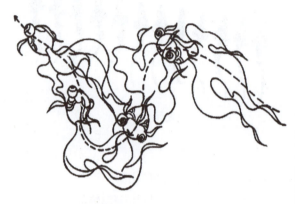

图9-4 金鱼的游动

9.3.4 异型鱼

1. 扁平型

扁平型鱼身体扁平，身体宽度与长度相仿。如：鳐鱼身体周围长着一圈扇子一样的胸鳍，尾鳍退化，像一根又细又长的鞭子，靠胸鳍波浪般地运动向前进（如图9-5、图9-6所示）。

图9-5 鳐鱼的造型

又如：饼形鱼多属于热带鱼类型，身体摆动幅度较小，游动的产生多是通过摆动尾鳍和胸鳍而产生的，游动速度较慢，有时停止不动，是靠尾鳍和胸鳍的摆动保持平衡的（如图9-7所示）。

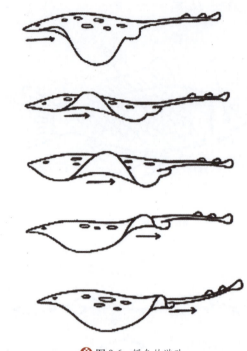

图9-6 鳐鱼的游动

图9-7 饼形鱼游动

2. 窄长型

窄长型鱼身体窄长，如：带鱼、鳗鱼。

窄长型鱼游动的表现如下。

游动的动力来自于身体两侧肌肉的伸缩，当身体左右肌肉交替伸缩时，会使身体产生大幅度的波浪式摇摆，摇摆推动身体前行（如图9-8所示）。

图9-8 鳗鱼身体结构

3. 直立型

直立型鱼直立游动。如：海马游动的姿态也很特别，头部向上，身体稍斜直立于水中，完全依靠背鳍和胸鳍来进行运动，扇形的背鳍起着波动推进的作用（如图9-9所示）。

图9-9 海马游动

9.4 课堂综合实例

实例：设计一条鱼在水中游动的运动过程。

整体动作分析：身体呈流线型，梭形鱼身体造型中间大两头小。身体两侧有规律地交替伸缩运动所产生的力向鱼的身体躯干传递过去，就形成了波浪式的运动方式，属于曲线运动。头部的微摆，使尾部有力地摆动，可以推动身体前行。

绘制步骤如下。

（1）打开 Flash CS6 软件，在图层1第一帧空白关键帧绘制蓝色的背景，使鱼在蓝色的水中游动，因为背景一直存在，因此在第一帧的后面位置添加普通帧，直到动作结束的位置（如图9-10所示）。

图9-10 步骤一

（2）在新建图层2第一帧空白关键帧绘制鱼游动的轨迹，在铅笔属性栏中将所画的线条改为虚线，因为轨迹作为参照一直存在，因此在第一帧的后面位置添加普通帧，直到动作结束的位置(如图9-11所示)。

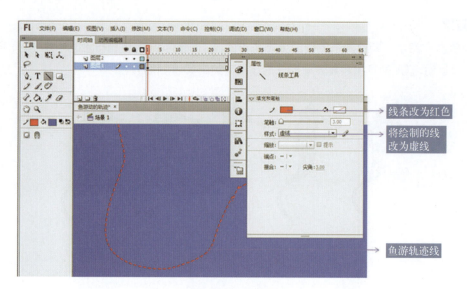

图9-11 步骤二

（3）在新建图层3第一帧空白关键帧绘制鱼的第一个游动动作，单击绘图纸外观，参照第一帧的位置绘制，以此类推绘制出后续的游动动作分解图像，依据轨迹进行身体的摆动（如图9-12所示）。

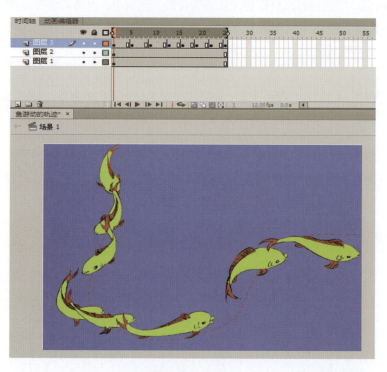

图9-12 步骤三

（4）在新建图层4第一帧空白关键帧绘制鱼游动的水纹，后续加帧，在每一条鱼周围都加上水纹，鱼的帧与水纹的帧对应（如图9-13所示）。

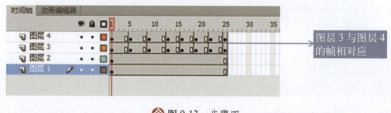

图9-13 步骤四

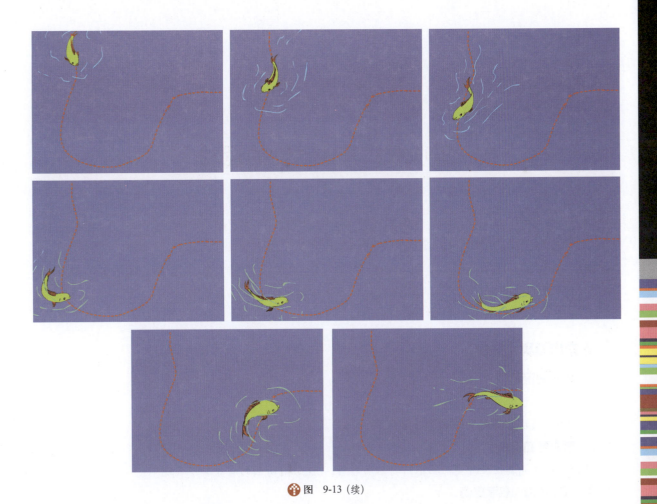

图 9-13（续）

（5）预览动作的流畅与准确程度，Ctrl+Enter 组合键预览生成动态过程,如果动作没有问题,可以输出影片文件。

课后思考与练习

1．思考题

(1) 在生活中可以将鱼的造型划分为哪些类型？

(2) 分别分析梭形鱼、扁平鱼、长尾鱼、线形鱼是怎样游动的？

(3) 鱼跃出水面的运动轨迹是什么？

2．练习题

(1) 设计并绘制一组梭形鱼中鲤鱼的游动原动画。

(2) 设计并绘制一组金鱼游动的原动画。

(3) 设计并绘制一组扁平鱼游动的原动画。

(4) 设计并绘制一组鳗鱼游动的原动画。

(5) 设计并绘制一组海豚跃出水面的过程。

第10章 其他动物的运动

本章学习要点解析

1. 基本知识点

(1) 两栖类动物的不同运动的掌握。

(2) 爬行类动物的走步的形式把握。

2. 基本能力培养

认识两栖类与其他爬行类动物不同的运动形态,并能够用动画的形式加以表现。

3. 教学重点与教学难点

(1) 教学重点:能够绘制出爬行动物的运动形态。

(2) 教学难点:能够区分不同爬行类动物的运动方式。

10.1 两栖类动物的运动

两栖动物的特点是:幼体生活在水里,用鳃呼吸;成体大多生活在陆地上,也可以在水中游泳,用肺呼吸,皮肤可以辅助呼吸。

10.1.1 两栖类动物的跳跃

青蛙身体造型近似于三角形,后肢发达,前肢短小,有利于跳跃,跳跃时身体下蹲,产生起跳腾空,落地(如图10-1所示)。

图 10-1 青蛙跳跃分解

10.1.2 两栖类动物的游动

青蛙游动时,前腿划水,后腿蹬水,身体拉伸、收回,后腿收回夹水,舒展时蹬水(如图10-2所示)。

图 10-2 青蛙游动分解

10.2 爬行动物的运动

爬行动物是真正的陆生脊椎动物,它们完全能够适应陆地生活。而鱼类、两栖动物的生活仍然不能脱离水的限制。主要表现在呼吸、生殖等方面。一般我们将爬行类动物分为有足的、无足的两类。有足的有:乌龟、鳄鱼、蜥蜴等。而无足的像蜗牛、马陆、蛇这样,依靠肌肉收缩或附肢的运动把贴近地面的身体推向前进,以上的这种运动方式都称为爬行运动。

10.2.1 有足爬行动物

1. 鳄鱼的爬行

鳄鱼身体沉重,在爬行时左右摆动,脚部倒替顺序与其他四足动物类似,即对角线形式,来回交替进行(如图 10-3 所示)。

图 10-3 鳄鱼爬行

2. 蜥蜴的爬行

蜥蜴的爬行如图 10-4 所示。

图 10-4 蜥蜴俯视爬行

10.2.2 无足爬行动物

1. 蜗牛

利用身体下端的肉体推动式前行,利用肌肉的收缩进行(如图10-5所示)。

图10-5 蜗牛爬行

2. 蛇的身体结构

蛇是无足而行,实际上,地球上最早出现的蛇是有脚的,后来在进化过程中,脚逐渐退化消失了。蛇的整个身体都是运动器官。蛇身虽长,但很灵活,这是因为它的脊椎骨有100～400块,而哺乳动物一般只有16块左右。更重要的是,蛇脊椎骨之间的连接方式与众不同,相邻脊椎骨可以上下、左右弯曲。蛇没有胸骨,它的肋骨可以前后自由活动。当肋骨上的肌肉收缩时,肋骨就向前移动,带动鳞片前移,但这时只是鳞片动而蛇身不动;紧接着,肋骨上的肌肉放松,鳞片的尖端像脚一样,踩住了粗糙不平的地面或树干等其他物体,靠反作用力把蛇身推向前方。这种伸缩交替的运动方式,很像手风琴的一张一合,因而有人又把它称为"手风琴伸缩运动"。

所有的蛇都能蜿蜒前进。向前爬行的时候,蛇的前面肌肉先开始收缩,然后以波动方式向后方传去,使蛇弯曲成波浪形。这时,弯曲处的后面与沿途的小石子、草丛等接触,蛇就依靠这些物体的反作用力向前运动。这种运动方式适用于身体细长的蛇。

有些蛇会用蟹步横行。用这种方式行进时,蛇俨然成了横行将军——螃蟹的架势。运动时,蛇头、身体尾部以及躯干的一部分接触地面,其余部分都悬空着,其实是做侧向运动。对于生活在沙漠地区的蛇来说,这种运动方式有很大的优越性,蛇向前推进时,沙子被向后推压而堆积起来,这样可以防止蛇的滑动,还能增加向前的推动力(爬行靠轮流收缩脊骨两旁的肌肉进行,身体两旁作S形曲线运动,头部微微离地抬起,左右摆动幅度较小)(如图10-6所示)。

图10-6 蛇的爬行

课后思考与练习

1. 思考题
 (1) 有足爬行动物的行走规律是什么?
 (2) 无足爬行动物的爬行特点与方式是什么?
2. 练习题
 (1) 设计并绘制乌龟的爬行过程。
 (2) 设计并绘制蛇的爬行过程。

第 5 部分
自然现象的运动规律

　　动画中的自然界现象是依据现实自然的表现而进行设计的,一般起到烘托气氛的作用,自然现象包括的内容很多,通过自然现象可以表现出一些环境气氛,例如:乌云密布、阴雨蒙蒙、太阳高照、狂风大作等,都会为动画当时的环境做一个铺垫。

　　我们需要能够设计出相应的情景,就要对一切自然界所出现的现象进行了解。例如:刮风、烟火、雷电、雨雪、气尘、爆炸等,都是情境中会出现的现象,不单单只有自然界出现,有时角色的某个动作也会与自然界结合呈现。

第11章 烟、气、尘、云雾的运动

本章学习要点解析

1. 基本知识点

(1) 对于自然界中烟的产生与运动方式的把握。
(2) 对于自然界中气体的产生与运动方式的把握。
(3) 对于自然界中灰尘的产生与运动方式的把握。
(4) 对于自然界中云的飘动与变化关系的把握。

2. 基本能力培养

通过对烟、气、尘、云的产生与运动的分析,能够对它们进行运动时的形变加深认识并了解其分解出产生、飘动、分散、消失的过程。

3. 教学重点与教学难点

(1) 教学重点:掌握烟、气、尘、云雾的运动规律,并能自然地运用不同的运动方式进行表现。
(2) 教学难点:能准确地分解出烟、气、尘、云雾的运动过程并运用到动画的某个情节之中。

11.1 烟的运动

动画片中常出现的烟主要有两类:一类是浓烟;一类是轻烟。在不同的情景与需要的情况下可设计出不同的烟的造型,再通过不同的烟的运动,设计出不同的飘动过程。

11.1.1 浓烟的特点

浓烟包括火车头冒出的烟、烟囱冒出的烟或是爆炸大量烟的场面等。画浓烟时要注意它的外形变化和内在结构,运动速度可根据需要进行调整。形状上,浓烟造型多为絮团状,用色较深,并分为两个层次,浓烟密度较大,它的形态变化较少,消失得比较慢。

浓烟在运动时,可以概括为一个个的烟球,左右摆动逐渐上升,其运动规律呈 S 曲线上升的运动形态,在烟上升或扩散时,分解为很多的小烟团,逐渐扩散,逐渐减淡,逐渐消失。环境气体改变对轻烟的影响时间相对较长些(如图 11-1 所示)。

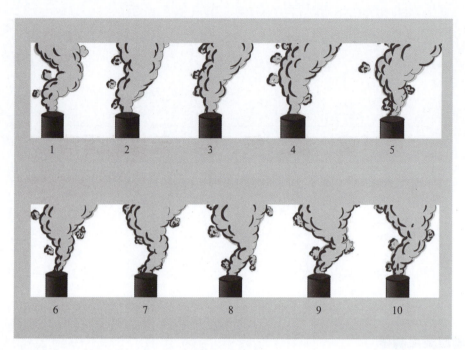

图 11-1 烟的上升

11.1.2 轻烟的特点

在气流比较稳定的情况下,轻烟缭绕,冉冉上升,动作柔和优美,它的运动规律基本上是曲线运动,拉长、扭曲、回荡、分离、变化、消失。轻烟的底部变化快,较粗;上面变化慢,较细;两头较粗,中间细。可画成波浪形的一团团烟。这些可以成为单独的一股烟或者互相融合成不规则的柱状物。

轻烟的绘制原理和浓烟相似,形变产生动画。轻烟造型多为带状和线状,用透明色或比较浅的颜色;浓烟密度较大,它的形态变化较少,消失得比较慢,轻烟运动过程中逐渐变淡、变小或变细。轻烟包括香炉里冒出的烟、烟圈、打枪冒出的气体等。

香炉的烟造型为细长型,一边上升,一边产生形变,形成以波浪形为运动轨迹线的轻烟,在不断上升的过程中拉长、弯曲、离散、变形、减淡,循环变化,直至终了消失(如图 11-2 所示)。

图 11-2 轻烟的上升

11.1.3 其他烟的表现

1. 喷射的烟

喷射的烟速度变化具有很明显的层次关系,开始喷射时的速度很快,在喷射出烟后,与正常烟的运动过程中的扩散、消失速度相同,整体速度格数要少一些(如图 11-3 所示)。

2. 烟圈的扩散

烟圈运动是由一个烟团在逐渐上升过程中烟向四周扩散,形成近似于一个圈状,在烟散去的过程中,圈造型变大,分成断开的段状,直到分为一个个的小烟团,减淡消失。例如:口吐的烟圈(如图 11-4 所示)。

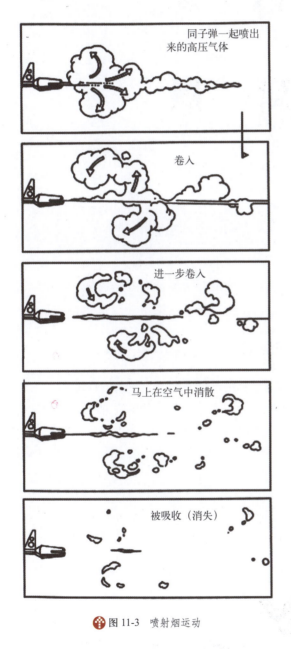

图 11-3 喷射烟运动

图 11-4 烟圈的运动

3. 火箭发射堆积的烟

火箭在发射喷发时周围产生大量的烟,因为火箭发射离地的速度较慢,烟尘有堆积的感觉,围绕在火箭周围,直到火箭完全离开地面,烟尘扬起带起周围环境中的元素,扩散,最终散去(如图 11-5 所示)。

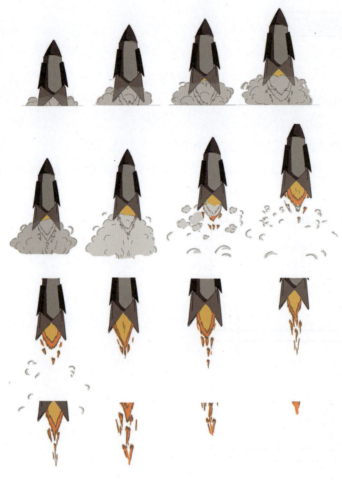

图 11-5 火箭发射烟的运动

11.2 气体的运动

气体是指无形状有体积的可变形可流动的流体。气体是物质的一个态,气体与液体一样是流体,它可以流动,可变形。气体的运动可用类似絮团状浓烟的方法加以表现,并加有稍许的流线,在出口时速度稍快,一团团地向外吐出,之后扩散分为很多小团状,最终消失(如图11-6所示)。

图 11-6 气体的运动

11.3 尘土的运动

灰尘是细干而成粉末的土或其他物质的粉粒,灰尘的主要来源是土壤和岩石,它们经过风化作用后,分裂成细小的颗粒,这些颗粒和其他有机物颗粒一起在空中飘浮。

浓浓的灰尘,从中间向外逐渐扩散,灰尘的运动方式与烟、气相似,表现出一团团的灰尘上下翻滚的运动(如图11-7所示)。

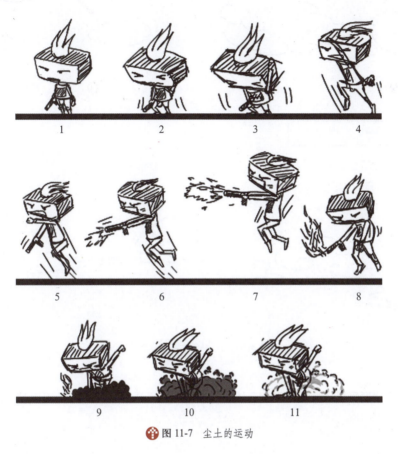

图11-7 尘土的运动

在角色跳起落地时,为了表现出角色的力量感,对地面周围环境的影响,因此夸大了落地效果,尘土飞扬。

11.4 云雾的运动

云在动画片中的形象是多种多样的,既可以用比较写实的方法加以表达,又可以画成装饰风格强调图案。

云在运动时,外形要适当变化,运动速度较慢,云既可以是整块云团的飘动,也可以由一块大云团分裂成若干小云团。

11.4.1 写实风格的云

写实风格的云在运动时,速度不能快,其外形要一边运行一边有所变化,这种变化我们可以从下面的平面图上看到。

(1)移动:从一方移动到另一方,左向右移动或右向左移动(如图11-8所示)。

(2)分散:云在运动过程中,常常会由大块的云朵分裂成若干个小云朵,分裂出来的小云朵速度、距离要均匀,造型风格要统一(如图11-9所示)。

图 11-8　云的移动

图 11-9　云的分散

11.4.2　装饰性效果的云

图案风格的云装饰性强,表现其运动时,可以先设计好运动线路,在运动时外形要一边运行一边有所变化（如图 11-10 所示）。

图 11-10　图案造型云的移动

课后思考与练习

1. 思考题

(1) 烟在运动中的类型与运动方式是什么?

(2) 气体与尘土在什么情节或状态下产生?

(3) 云的造型类型与运动中的变形过程是怎样的?

2. 练习题

(1) 设计并绘制一组在某个情节中轻烟与浓烟的运动过程。

(2) 设计并绘制一组某重物落到土地上而产生的尘土飞扬过程。

(3) 设计并绘制一组不同造型的云飘动、分散、聚合的过程。

第12章　火的运动

本章学习要点解析

1. 基本知识点

(1) 了解并掌握小火苗的运动特点。

(2) 了解并掌握中火的组成与燃烧的运动特点。

(3) 了解并掌握大火的组成与燃烧的运动特点。

2. 基本能力培养

通过对小火苗的发生、发展、消失的过程分析掌握中火与大火的运动关系,能在动画中自如地表现出不同的火的场面。

3. 教学重点与教学难点

(1) 教学重点:能够把握好火的整体运动过程与形态。

(2) 教学难点:能够自然地表现出不同火的燃烧运动过程。

12.1　火焰概述

动画中有些情节会运用到火的燃烧状态,是以火在燃烧过程中的运动过程进行表现的,物体在燃烧时会有自身的燃烧趋势,风或空气中的气流运动会使火焰的造型与方向不断地受影响,产生变化,会出现变化多端的运动,其形态变化明显。因此,我们在表现火时要将它的不规则运动状态结合曲线运动进行塑造。

12.2　火燃烧的原理

火是燃烧的表现,而燃烧总是伴随着高温,因此火的动画原理有:热空气向上升,因此火的运动也不断向上;火内部的空气向上离开了,新的冷空气加入进来并支持燃烧。由于火的底部温度高,最热的部分又是在火苗的中间,因此冷空气都从两旁和底部进来。这样造成火的运动趋势总是向内的现象;冷空气冲入燃烧的火苗中,顺着火势向上向内运动。一旦找到突破口,冷空气就由缺口直接出去;越到高处温度越低,火到一定的高度就不再继续燃烧了。因此顶部火苗会分裂、断开、上升、消失,底部则保持熊熊的燃烧势头;同样是温度原因,温度高(底部)的时候火的运动快,温度低(火的上部)时运动慢,越往上速度越慢,火苗沿着热空气的轨迹运动。

12.2.1 火的基本动态表现

火在燃烧的整体状态大致分为火的开始燃烧（发生）、燃烧的过程（发展）、火燃烧的结束状态（熄灭），为了能够更加生动地表现火的燃烧形态，将火焰的基本运动状态根据燃烧层次变化归纳为扩张、收缩、摇晃、上升、下收、分离、消失 7 种。这 7 种基本运动状态交错组合，就是火焰运动的基本规律。无论是小的火苗还是熊熊的烈火，它们的运动都离不开这 7 种基本形态。

12.2.2 火焰的六种变化

火焰的六种变化如图 12-1 所示。

火苗的走势如图 12-2 所示。

（a）火苗由小到大同心式向外扩展

（b）火苗由大到小同心式向内收缩

（c）火苗沿垂直方向从低向高上升、拉长

（d）火焰沿垂直方向从高向低下降、缩短

（e）火苗被风吹动后左右摆动

（f）火苗顶端向上升高直至分离

图 12-1　火的不同变化

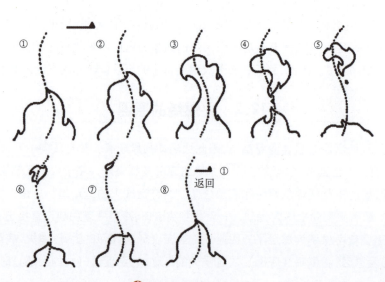

图 12-2　火的向上运动

12.3　火焰的类型

我们根据火势的大小,将火分为小火、中火以及大火。

12.3.1　小火的燃烧特点

小火只有火苗的顶部有微弱的运动（油灯和蜡烛火苗），小火苗的动作特点是跳跃、多变。在表现这类小火苗运动时,可以一张一张直接画,不加中间画或少加中间画,一般以10～15张画面作循环动画,其中包括火苗的摇摆晃动、拉伸上升、下压下收、火苗顶部的分离等分解状态相结合。可以将中间的部分动作单独做出循环动作,反复地摆动、反复地拉伸或压扁以及分离跳动,使运动更自然、生动。

蜡烛燃烧如图12-3所示。

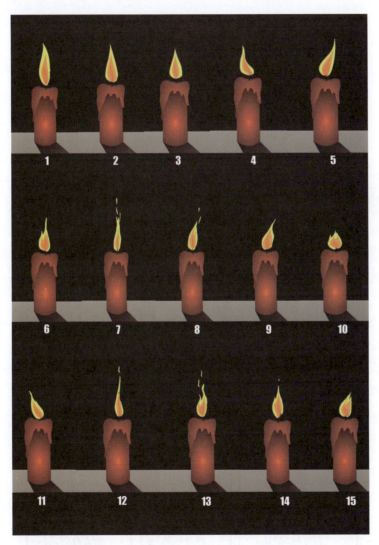

图12-3　小火的运动

12.3.2　中火的燃烧特点

中火（如篝火、柴火和炉火）是由几个小火苗组合而成的。表现方法与小火苗基本相同,只是动作相对比小火苗稳定,速度也就略慢。在每张原画之间各加1～3张中间画,根据几个小火苗的不同的燃烧方向运动,整体燃烧动态统一。

篝火燃烧如图12-4所示。

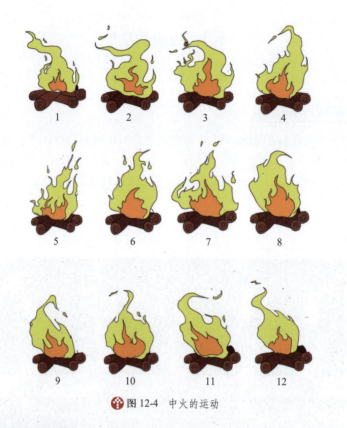

图 12-4 中火的运动

12.3.3 大火的燃烧特点

大火宽而扁,是许多中火的联结,火苗杂乱而快速(熊熊的大火)。一堆熊熊烈火,火势很大,是由很多的小火苗与中火苗组合而成的,形态结构看起来比较复杂,其实,它们的运动规律和小火一样,不同之处在于它们既有整体的动势,又有许多小火的互相碰撞、分合动作,因而显得变化多端。

设计大火时,应当注意以下几点。

(1)火的整体运动必须略慢一些。

(2)每张原画、中间画都应该符合曲线运动规律。

(3)为了表现大火的层次和立体感,按照不同造型可做成 2~3 种颜色。火的内焰可用较明亮的黄色或橙色,中焰用橙红或红色,外焰用深红或暗红色。

(4)除了整体动作以外,还应注意许多小火苗相互之间的碰撞、火苗之间的分分合合。

(5)作设计一定要流畅自然,轮廓清晰生动(如图 12-5 所示)。

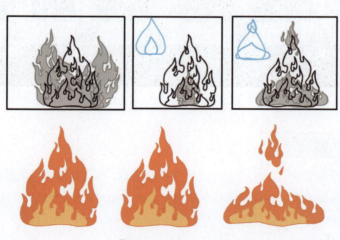

图 12-5 大火的运动

12.3.4 火的熄灭

火最终熄灭时的动作是：一部分火焰分离、上升、消失；一部分火焰向下收缩、消失、接着冒烟，形成烟缕曲线上升减淡、散去。

火被打断熄灭如图 12-6 所示。

火逐渐自然熄灭如图 12-7 所示。

熄灭过程可以分以下三段来画：一是火苗从大到小的过程；二是分离缩小的过程；三是冒烟、消失的过程。

图 12-6　火被打断熄灭

图 12-7　火逐渐自然熄灭

12.4　课堂综合实例

实例：绘制一个人物在蜡烛周围，蜡烛火苗晃动使人物的影子也产生晃动，最终火被风吹灭，完全变成黑夜。

整体动作分析：背景为黑色，人物在背景中，蜡烛燃烧火苗摆动，一股风吹过来，火被吹灭了，冒出烟，人和周围的一切都看不到了，一片漆黑。

绘制步骤如下。

（1）打开 Flash CS6 软件，在图层 1 第一帧空白关键帧绘制黑色背景和人物剪影，人物影子会晃动，所以要在后面加几帧使人物在黑色背景中时而清晰时而模糊，单击绘图纸外观，参照第一帧的动作进行绘制，以此类推绘制出后续的动作分解图像，最终变黑，把人物完全擦掉（如图 12-8 所示）。

图 12-8　步骤一

图 12-8（续）

（2）在新建图层 2 第一帧空白关键帧绘制蜡烛身体，因为蜡烛一直存在，因此在第 1 帧后的位置添加普通帧，直到火苗熄灭时才逐渐变黑，在人物消失完全变黑的前两帧对应的烛身添加关键帧使烛身颜色也随之变暗，直到变黑（如图 12-9 所示）。

（3）在新建图层 3 第一帧空白关键帧绘制火焰燃烧过程中的分解动作，火焰变化丰富，拉伸、压扁、摆动、分离、膨胀、收缩任意变化，单击绘图纸外观，参照第一帧的位置绘制，以此类推绘制出后续的动作分解图像，每一张都有所不同，火苗熄灭帧与人物变黑、烛身变黑帧对应，同时进行，火苗熄灭后面的帧绘制为冒出的烟，逐渐消失（如图 12-10 所示）。

图 12-9 步骤二

图 12-10 步骤三

（4）新建图层 4 在火焰方向偏向的位置添加空白关键帧绘制风,之后加几帧与火焰位置吻合,风移动吹出画面,火苗变成烟,飘散、消失（如图 12-11 所示）。

（5）预览动作的流畅与准确程度,按 Ctrl+Enter 组合键预览生成动态过程,如果动作没有问题,可以输出影片文件。

图 12-11 步骤四

课后思考与练习

1. 思考题

 (1) 小火苗在燃烧时是由哪几种分解动作组成的?

 (2) 小火苗、中火与大火运动中,它们之间的关系是什么?

 (3) 火熄灭时的状态是怎样的?

 (4) 小火苗可以怎样循环运动表现?

2. 练习题

 (1) 设计并绘制一组蜡烛或煤油灯的燃烧过程。

 (2) 设计并绘制一组篝火燃烧到熄灭的过程。

第13章 水的运动

本章学习要点解析

1. 基本知识点

(1) 了解并掌握水滴的下落效果。
(2) 了解并掌握水花的飞溅效果。
(3) 了解并掌握水浪的涌起效果。
(4) 了解并掌握水纹的产生与推动效果。
(5) 了解并掌握喷出水柱的效果。

2. 基本能力培养

通过对不同类型的水的塑造与对水的运动过程的分析,可以将水的运动相互结合,综合性地将水加以表现。

3. 教学重点与教学难点

(1) 教学重点:加深对水所产生的流动感、溅起、涌动、滴落、推进、喷射等运动的理解。
(2) 教学难点:能够将水进行结合设计并达到不同效果,自然地表现出水的动感。

13.1 水的基本运动形态

水是动画片中常见的一种自然现象,动画片中既有小小的水滴,又有大江大河的水浪。但不管水以什么形式出现,它都离不开以下七种基本运动形态,即分离、聚集、推进、S形变化、曲线运动、发散变化、波浪形运动。水的面貌是多种多样的,运动也是多姿多彩的,但不管如何变化,都是由这七种基本运动形态组成的(如图13-1所示)。

(a) 分离:注意分开后的小水滴外形要比原来的小些

(b) 聚集:聚集后的水滴要比原来的大些

(c) 推进:两张原画的造型可略有不同,这样处理效果会更好些

(d) S形变化:流动的拉伸推进

图13-1 水的七种类型

（e）曲线变化：曲线运动是表现水流的好方法，可以用循环画法让水一直流动

（f）发散变化：从一个中心飞溅出并向四周飞去，每一个水花、水滴都要运动在从中心发射出来的抛物线上

（g）波浪形运动：波浪的运动可以用波浪形运动画法进行绘制，这段动画是用循环画法绘制的，使用了 8 张动画

图 13-1（续）

13.2 水不同状态的运动及表现形式

13.2.1 水滴

在水积聚到一定的数量时，由于重量的增加使得水产生向下的沉积，重量超出了整体的表面张力，最终滴落下来，形成了水滴。整体的滴落过程为：聚集、下低、拉伸、分离、分离的水滴下落，上面的水继续聚集形成下一次的水滴。为了表现水滴的流动关系，在表现分离时，分离的水滴与上面的水产生拉伸，之后再分离（如图 13-2 所示）。

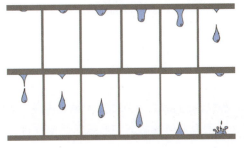

图 13-2　水滴的滴落

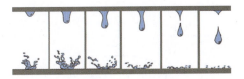

图 13-2（续）

13.2.2 水花

冲向地面的水柱、落入水中的石块、高处滴下的水滴都会形成水花。水花的运动属于发散变化，水花从产生到消失，原画和动画需画 16～20 张，就能达到比较好的效果。

（1）落在地面的水花如图 13-3 所示。

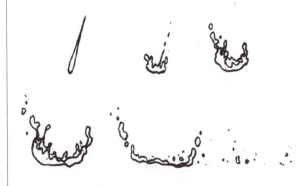

图 13-3　水花的飞溅（一）

（2）落在水中的水花如图 13-4 所示。

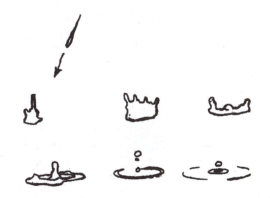

图 13-4　水花的飞溅（二）

（3）轻的物体落在水中产生的水花如图 13-5 所示。

（4）重的物体落入水中产生的水花如图 13-6 所示。

（5）石头落入水中的水花如图 13-7 所示。

石头接触到水面时水面分开，石头完全进入水面，飞开的水花碰撞合在一起，形成一组水花，之后落下。

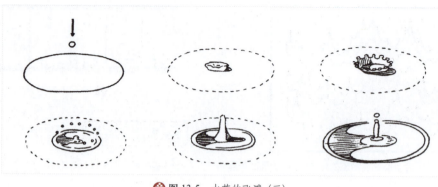

图 13-5 水花的飞溅（三）

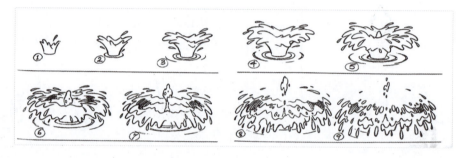

图 13-6 水花的飞溅（四）

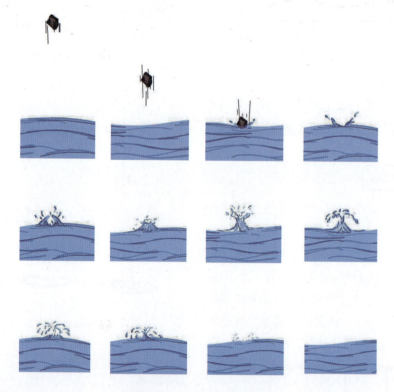

图 13-7 水花的飞溅（五）

13.2.3 水圈

平静的水面上落入一个轻轻的物体，就会出现一圈圈的水纹，我们称之为水圈。水圈从中心出现向外围逐渐推出，之后慢慢消失。水圈从产生到消失约需 6～8 张原画（关键帧），每张原画之间加进 7 张左右的中间画，这样运动起来就会使人感到生动形象（如图 13-8 所示）。

1. 水纹的动态

水纹的动态造型如图 13-9 所示。

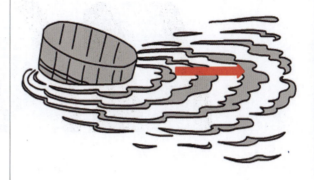

图 13-9　水纹造型

2. 人字形波纹

物体在水中行进时，划开水面，形成"人"字形波纹。人字形波纹由物体的两侧向外扩散，并向物体行进的相反方向拉长、分离、消失，其速度不宜太快，两张原画之间可加 5～7 张动画（如图 13-10 所示）。

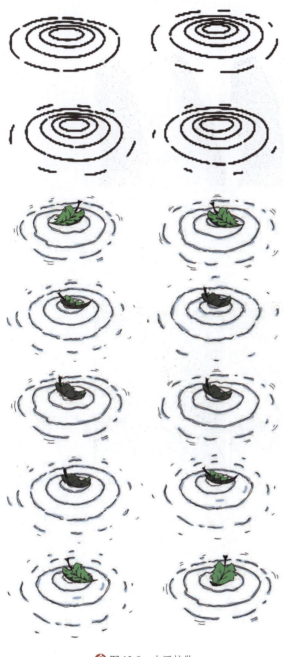

图 13-8　水圈扩散

水圈在形成时是随意的小波浪线圈，逐渐从中间向外推移，圈分段，变小消失，又从中心再次出现小波浪圈，继续推移。

13.2.4　水纹

物体浮游在水面上时，会使水面产生水纹，如行驶的小船、游动的天鹅、鸭子等。画水纹时，要注意水纹的运动方向与物体的方向相反，速度不能太快，水纹逐渐向外扩展，一般在两张原画（关键帧）之间加 7 张中间画，这样运动起来比较适宜。

图 13-10　人字水纹

13.2.5　水流

水流包括山间小溪、渠水、瀑布等。画水流时要注意水纹造型的变化，在两组水纹间加中间画时，要准确地画出中间的过程，还可适当地加上一些小水纹或线条，这样画出的水流就比较生动。

1. 瀑布

瀑布的流动造型如图 13-11 所示。

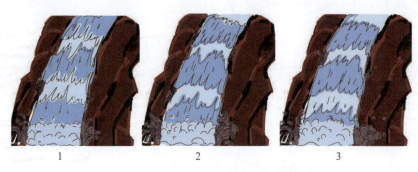

图 13-11　瀑布流动

2. 溪水

溪水的流动造型如图 13-12 所示。

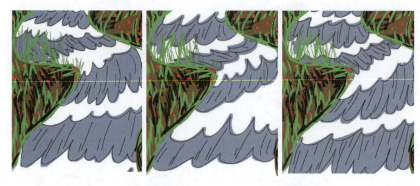

图 13-12　溪水流动

利用曲线或弧线作为绘制瀑布水纹的分割线条，根据向下运动的走势将水纹逐一下移，基本可以运用 3~5 个动作完成，之后可以循环进行，在分割线之间可以添加动向性的线条和小水纹，按照水纹位置顺序依次排列，当落入水面时飞溅起水花与雾气。

13.2.6　水浪

水浪属于波浪形运动，水浪从一个位置逐渐向另一个位置或形态推进，从而产生动感（如图 13-13 所示）。

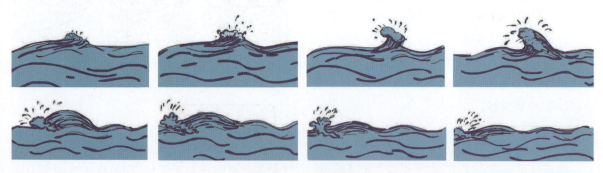

图 13-13　水浪运动

13.2.7　漩涡

漩涡是循环动画，在此基础上，可以进行多次的循环拍摄，中间加动画较多。有具象的水纹连续、固定地自左向右旋转。中间的水纹变化连续，有稍许的形态变化，加之水流的连续流线变化，使运动特征明

显。水花时而溅起,也令整体运动明晰、生动(如图13-14所示)。

图 13-14　漩涡运动

13.3　课堂综合实例

实例：绘制一个喷水的场面。

整体动作分析：设计一个喷水的物体,产生喷水源,喷出水柱,击打在人物身上,使人物受到冲击后接触墙部,产生飞溅的水花,人物被水冲击产生流下的水滴,落在地面上。在此过程中形成了水柱、水花、水滴、水圈的运动过程,综合地描绘了水的特性。

绘制步骤如下。

(1) 打开 Flash CS6 软件,在图层1第一帧空白关键帧绘制背景,因为背景一直存在,因此在第一帧后的位置添加普通帧,直到动作结束的位置(如图13-15所示)。

图 13-15　步骤一

(2) 在新建图层2第一帧空白关键帧绘制喷水物体,可设计出夸张一些的动作,产生喷水前的预备动作,单击绘图纸外观,参照第一帧的动作,在第一帧后加2～3帧预备动作,第三帧之后动作不变,因此可以与背景相对应加一帧普通帧,保持不变(如图13-16所示)。

图 13-16　步骤二

（3）新建图层 3 在第一帧空白关键帧绘制角色造型，可设计出角色被水喷射的反应动作夸张一些，单击绘图纸外观，参照第一帧的动作，在第一帧后加几帧动作。前三帧角色不动，前面几帧角色处于不变状态，动作与水柱接触到身体的帧对应（如图 13-17 所示）。

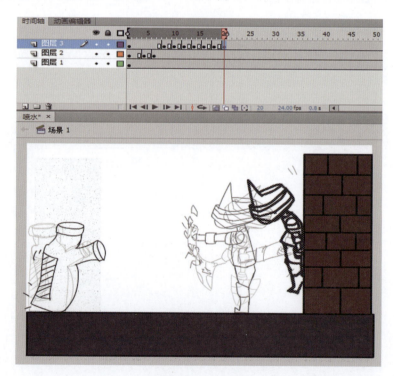

图 13-17　步骤三

（4）新建图层 4 在喷水物体第三帧对应的位置添加一帧空白关键帧绘制喷出的水柱，单击绘图纸外观，参照第 1 帧的动作，之后依次添加空白关键帧绘制喷水过程，喷出水的每一帧与角色动作帧相对应，当水柱接触角色时，产生溅出的水花，水从角色身上流下来，留在地面形成水面（如图 13-18 所示）。

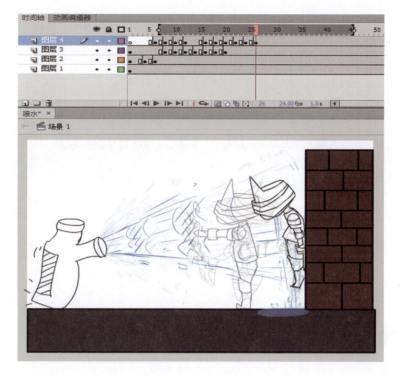

图 13-18 步骤四

（5）预览动作的流畅与准确程度，Ctrl+Enter 组合键预览生成动态过程，如果动作没有问题，可以输出影片文件。

课后思考与练习

1. 思考题

（1）水在运动中可以有哪几种运动形态？分别是怎样的？
（2）水滴滴落的过程中会有哪些变化？当滴落后产生水花飞溅的过程是怎样的？
（3）水浪的运动有什么特点？
（4）怎样循环画水滴、水流、水花、水浪？

2. 练习题

（1）设计并绘制一组水滴的循环滴落过程。
（2）设计并绘制一组水圈的循环扩散过程。
（3）设计并绘制一组海面打起浪花的过程。
（4）设计并绘制一组水花飞溅的过程。

第14章 风、雨、雪的运动

本章学习要点解析

1. 基本知识点

(1) 了解并掌握风的不同表现形式。

(2) 了解并掌握雨的循环表现效果。

(3) 了解并掌握雪的循环表现形式。

2. 基本能力培养

掌握风的四种主要表现形式与雨、雪的分层循环表现画法,并能将它们运用到动画制作中。

3. 教学重点与教学难点

(1) 教学重点:理解风的速度流线、拟人风、曲线、轨迹的四种表现方式,掌握雨、雪的不同轨迹的循环画法的运用。

(2) 教学难点:能够熟悉并且绘制出风、雨、雪的运动方式。

14.1 风的运动

14.1.1 风的产生与特点

风的产生是由空气流动而形成的,风是流动的空气,无色无形。在现实生活中风的存在形态我们无法形容,也可以说风没有具体的形状与结构,是看不到、摸不到的物体,因此风是无形的气流。但是风的存在感是生活中常见的一种自然现象,虽然我们无法辨认风的形态,但是在动画情节中我们会运用不同的方式来表现风,我们可通过被风吹动的各种物体的运动来表现风。当风吹过物体时,轻的物体会随之有所反应,它的反应取决于风的大小、速度与方向。因此,我们研究风的运动规律和表现风的方法,实际上就是研究被风吹动着的各种物体的运动规律和具体的表现方法。

14.1.2 风的表现方式

我们通过风吹动物体产生的动态效果的不同,将风的运动与表现方式分为以下四类。

(1) 轨迹表现(运动线的表现)。

(2) 速度流线的表现。

(3）曲线运动的表现（波形运动、S 形运动）。

(4）拟人造型的表现。

1. 轨迹表现（运动线的表现）

自然界中对于较为轻薄的物体，例如树叶、纸张、羽毛等，当它们被风吹离了原来的位置，在空中飘荡时，可以用物体的运动线来表现。在设计这类物体的运动线及运动进度时，应考虑到风力强弱的变化以及物体与运动方向之间角度的变化，迎角时上升，反之则下降；物体与地面之间角度的变化，接近平行时下降速度慢，接近垂直时下降速度快。由于这些因素，使得物体在空中飘荡时的动作姿态、运动方向以及速度都不断地发生变化。

2. 羽毛飘落

羽毛质地轻薄，被风吹起后沿着一定的线路飘动，从而产生风的效果。画羽毛飘动的过程时，首先要设计出它们飘动的轨迹线，然后根据时间与速度在轨迹线上定出每张原画（关键帧）的位置，根据时间和速度加上中间画就行了（如图 14-1 所示）。

图 14-1　羽毛的下落轨迹

羽毛下落分解如图 14-2 所示。

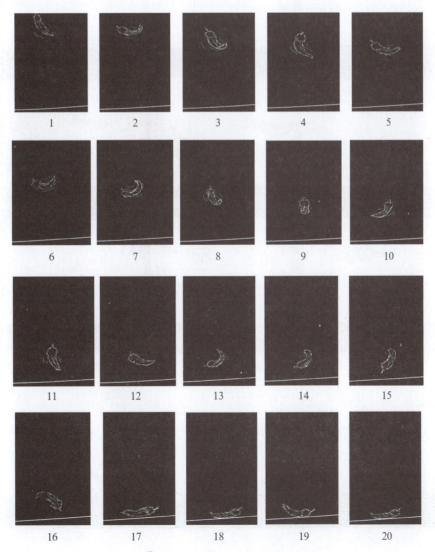

图 14-2　羽毛的下落分解运动

3. 速度流线的表现

狂风大作时，对于那些旋风、龙卷风以及风力较强、风速较快的风，仅仅通过被风冲击的物体的运动来间接表现是不够的，一般都要用流线来直接表现风的运动。

运用流线表现风，可以用铅笔或彩色铅笔按照气流运动的方向、速度，把代表风的动势流线在动画纸上一张张地画出来。有时根据剧情的需要，还可在流线中画出被风卷起的沙石、纸、树叶或是雪花等随着气流运动，以加强风的气势，造成飞沙走石，效果就很生动了（如图 14-3 所示）。

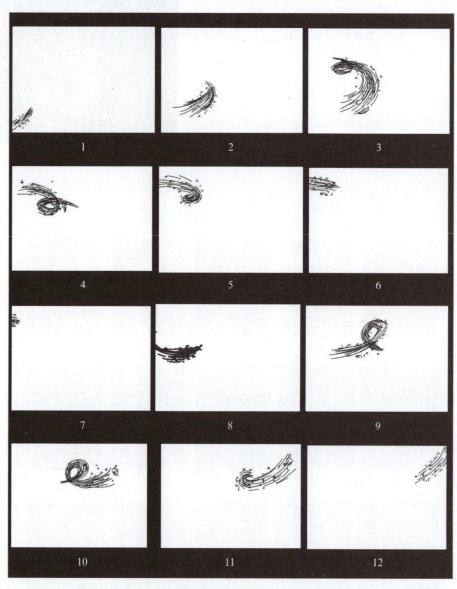

图 14-3 流线风（一）

横向的风，如图 14-4 所示。

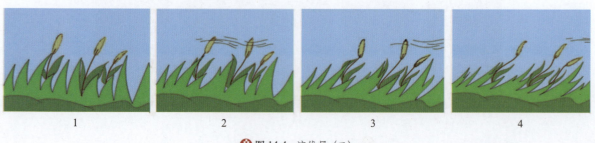

图 14-4 流线风（二）

4. 龙卷风

龙卷风是不停地旋转并且左右摇摆运行的，绘制时可用线条来表现。龙卷风由近及远地前行，风力极强，可以卷起建筑、树木等，因此在绘制时可以掺杂一些被粉碎的物体随着风运行（图14-5所示）。

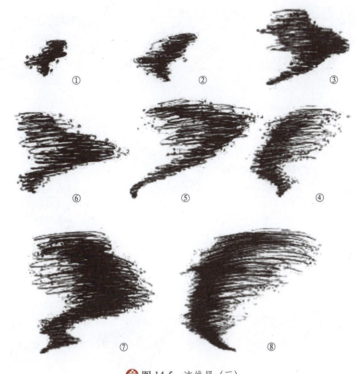

图14-5 流线风（三）

5. 曲线运动的表现（波形运动、S形运动）

随风飘动的红旗、被风吹动的头发、窗帘等，是表现风的最好媒介，它们的共同特点是：都是一端被固定在一定位置上的轻薄物体，被风吹起而迎风飘扬时，风可以通过这些物体的曲线运动来得以表现。

被风吹动的头发和衣服，如图14-6所示。

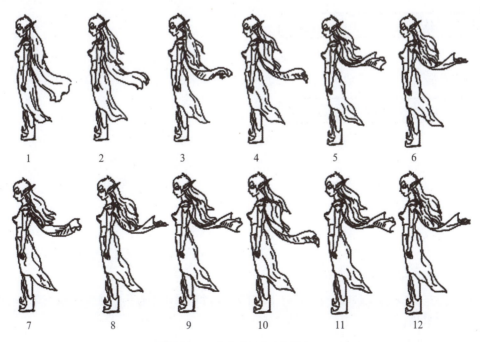

图14-6 角色被风吹动的影响

6. 拟人造型的表现

根据动画影片剧情和艺术风格的需要,有时会把风直接夸张成拟人化的艺术形象,在设计时既要考虑风的运动规律,又相对灵活,不受其影响,以充分发挥夸张和想象力的作用(如图14-7所示)。

图14-7 拟人风吹动

14.2 雨、雪的运动

14.2.1 雨、雪在动画中的运用

下雨与飘雪的镜头是常见的自然现象,它能有效地营造出一种特殊的气氛,起烘托主题的作用。为了表现出不同的雨雪效果,我们将运用不同的运动形式与规律来进行区分,以表现出各自的特点。

14.2.2 雨的特点以及运动规律

从高空快速下落的雨点,由于视觉残存的原理,给我们的印象是一条线。只有近处的雨点,才会有点的感觉。所以画雨时,常把雨画成长短不一的线条,所有雨点都朝同一个方向运动。

为了表达动画镜头的深度,可把雨分成近、中、远三个层次来表现。近层的雨运动速度较快,一个雨点从入镜头到出镜头可以画6～8张动画,雨点的形状可画得粗大些、间距也较大。中层的雨运动速度略慢,一个雨点从入镜头到出镜头可以画8～10张动画,雨点的形状为较长的直线,间距略小些。远层的雨运动速度最慢,雨点从入镜头到出镜头可以画12～16张动画,雨点的形状可用细密的线条组成片状。三层雨叠在一起进行拍摄后可以循环使用。

由于有风的作用,风雨交杂在一起,因此雨点在下落时将原本垂直的轨迹变为顺着风势下落,形成斜度,整体下落速度较快。

常用三层绘制来表现下雨的层次感。

1. 第一层（近层）

离我们最近的雨点，可用粗短的线，可稍绘出带水滴的形状，每张动画之间距离较大，运动速度快（如图 14-8 所示）。

图 14-8　近层雨

近层的雨运动速度较快，一个雨点从入镜头到出镜头可以画 6～8 张动画，雨点的形状可画的粗大些、间距也较大。

2. 第二层（中层）

用粗细适中而较长的直线表现，每张动画之间的距离也比前层稍近一些，速度中等（如图 14-9 所示）。

图 14-9　中层雨

中层的雨运动速度略慢，一个雨点从入镜头到出镜头可以画 8～10 张动画，雨点的形状为较长的直线，间距略小些。

3. 第三层（远层）

画细而密的直线，形成片状，每张动画之间的距离比中层更近，速度较慢，不要过于均匀（如图 14-10 所示）。

图 14-10　远层雨

远层的雨运动速度最慢,雨点从入镜头到出镜头可以画 12～16 张动画,雨点的形状可用细密的线条组成片状。

三层结合在一起的效果如图 14-11 所示。

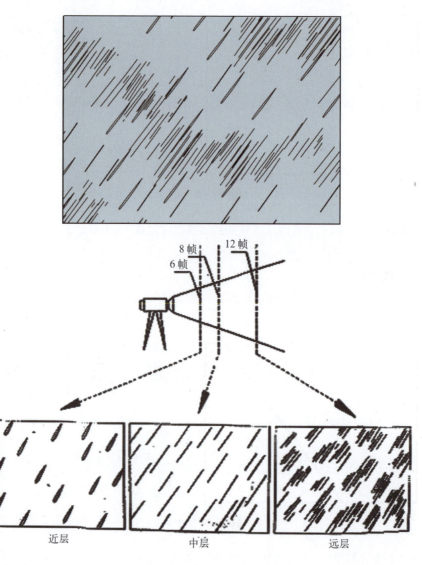

图 14-11　三层叠加

14.2.3　下雨形成的水圈与水花

雨滴下落打在地面、荷叶等物体上,形成水花飞溅;当落在水面上时,形成水圈(如图 14-12、图 14-13 所示)。

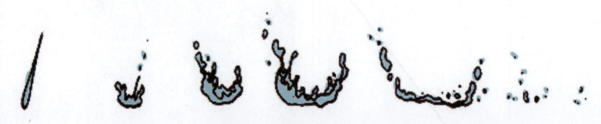

图 14-12　雨落在地面形成的水花

图 14-13 动画情节中的下雨

14.2.4 雪的特点以及运动规律

雪的下落过程缓慢,因雪花的分量轻、体积大,会随风飘舞,所以运动路线呈不规则的曲线状。画雪时,要先给每一朵雪花设计好运动路线,使其按既定的路线飘舞。可以用循环的方法画雪。在设定好的线路上画出原画和中间画(假定 7 张),然后依次拍摄循环播放即可。

为了表达空间感,使画面看上去有一定的深度,可以把雪分成前、中、后三层分别画出。三层雪花的运动线路不能重叠,要有意识地错开,画运动路线时,要注意线条在画面上应相互穿插,布局均匀,这样运动起来就比较生动。

三层轨迹的基本分布如下。

三种颜色的曲线分别表现为雪的三个层次,三层的运动方向一致,但运动的轨迹有所区别,这样才有自由飘落的感觉(如图 14-14 所示)。

图 14-14 雪运动轨迹

前层雪花因离镜头近,运动速度可相对快些,雪团较大;中层次之;后层最慢,雪团也最小(如图 14-15 所示)。

图 14-15　三层的雪

课后思考与练习

1. 思考题

(1) 动画中风的表现有几种形式?
(2) 雨怎样通过分层表现出远近与快慢效果?
(3) 雨与雪的运动区别是什么? 雪是怎样分层绘制的?

2. 练习题

(1) 设计并绘制一组流线形式的风吹动效果。
(2) 设计并绘制一组风对某个物体的吹动反应效果。
(3) 设计并绘制一组下雨的效果, 并绘制出雨打在物体上的雨滴飞溅效果。
(4) 设计并绘制一组雪的飘落过程。

第15章 闪电、爆炸的运动

本章学习要点解析

1．基本知识点

（1）了解并掌握闪电中树枝形与图形的不同表现形式。

（2）了解并掌握闪电中的光影效果。

（3）了解并掌握爆炸的分解过程。

2．基本能力培养

利用树枝形、图形、光影效果设计出闪电效果，将爆炸的分解过程进行分析，使学生在动画中某个场面的自然现象中能灵活运用。

3．教学重点与教学难点

（1）教学重点：塑造不同的闪电，应用在画面中的运动和爆炸场面。

（2）教学难点：能利用不同画面的关系表现光影效果，能对爆炸中的烟、炸开、光进行细致刻画。

15.1 闪电的表现

在动画片中，闪电常以两种形式出现，一是在背景上直接画出闪电的形状，我们称之为有形闪电。二是不出现闪电的形状而由不同明度的画面组合而成，我们称之为无形闪电。

15.1.1 有形闪电

有形闪电的形状可分为树枝形和图案形两种，全过程约需7张画面。

1．树枝形

树枝形闪电如图15-1所示。

图15-1 树枝形闪电

2．图案形

图案形闪电如图15-2所示。

图15-2 图案形闪电

15.1.2 无形闪电

画无形闪电时，首先准备三幅画面完全一致且不同明暗关系的背景，光影效果差别要大，可以为灰色背景（表现乌云密布的景）、亮背景（闪电照亮的强光）、暗背景（阴云密布的夜景），在其中穿插全白和全黑，按照灰背景、亮背景、全白、全黑、全白、暗背景、亮背景、灰背景的次序进行拍摄，就可完成一次闪电的过程。通常在动画片中会在第一次闪电

之后,相隔七八帧再来一次闪电,这样处理会使人感到更加完整(如图15-3所示)。

灰背景　　　　　　　　　暗背景　　　　　　　　　亮背景

图15-3　光影闪电

穿插一次顺序(如图15-4所示)。

图15-4　一组光影转换

15.2　爆炸的表现

15.2.1　爆炸的运动形态

爆炸的绘制过程一般为:先画爆炸时发出的强光及飞散出来的物体碎片,接着画出爆炸产生的浓烟及其消失过程。这个过程大约需要22张原画和动画,这样运动起来比较生动。

15.2.2　不同爆炸的运动过程

这类碎片的运动,开始时速度很快,一下子就向四面飞散。爆炸物一般是在散光出现后,直至将要消失时(相差几格),浓烟开始滚动着向外扩散,面积越来越大,然后渐渐消失。炸飞的各种物体由爆炸中心沿抛物线向四周扩散,其速度除因各种物体本身的体积、重量不同而有所差别外,开始飞出时速度都比较快,接近最高点时速度减慢,降落时又逐渐加快。

(1)爆炸的分解动作如图15-5所示。
(2)放鞭炮的炸开过程如图15-6所示。
(3)飞碟空中爆炸的过程如图15-7和图15-8所示。

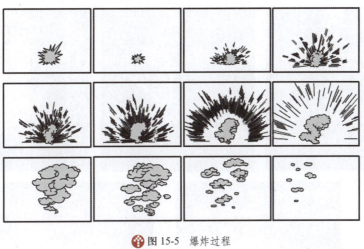

图 15-5 爆炸过程

图 15-6 鞭炮炸开过程

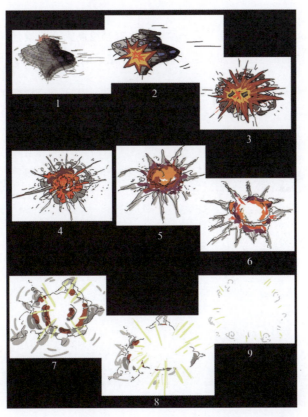

图 15-7 飞碟爆炸过程（一）

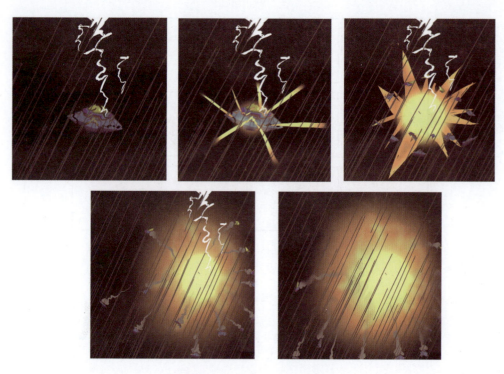

图 15-8　飞碟爆炸过程（二）

15.3　课堂综合实例

实例：设计一架飞机在空中飞行时突然受到射击，被击中后产生爆炸的场面，机身成为碎片，发出光并同时冒出烟，烟逐渐减淡、消失。

绘制步骤如下。

（1）打开 Flash CS6 软件，在图层 1 第一帧空白关键帧绘制天空背景，使飞机以天空为背景飞行，背景一直存在，因此在第一帧后的位置添加普通帧，直到动作结束的位置（如图 15-9 所示）。

图 15-9　步骤一

（2）在新建图层 2 第一帧空白关键帧绘制飞机入镜的第一个动作，后续添加关键帧移动飞机位置产生飞行效果，以此类推，飞机产生位移飞行（如图 15-10 所示）。

图 15-10　步骤二

（3）新建图层 3，绘制所要击中的子弹，与飞机接触时帧与帧对应，在飞机飞行一段距离后再使子弹进入画面，飞机受到击打产生爆炸场面，爆炸的光散开，烟随之冒出，逐渐扩散（如图 15-11 所示）。

图 15-11　步骤三

（4）预览动作的流畅与准确程度，Ctrl+Enter 组合键预览生成动态过程，如果动作没有问题，可以输出影片文件（如图 15-12 所示）。

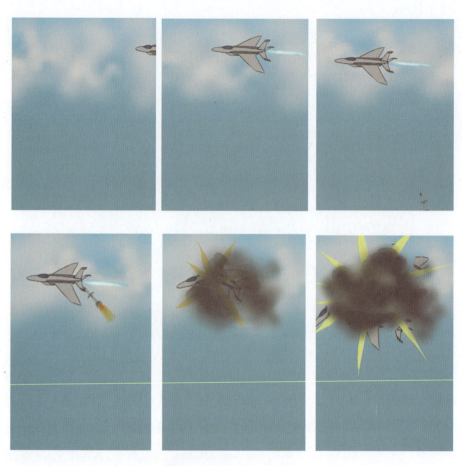

图15-12 飞行爆炸全过程

课后思考与练习

1. 思考题

(1) 在闪电表现中，树枝形与图形在画面中运动的过程是怎样的？
(2) 怎样通过不同的画面表现塑造光影闪电效果？
(3) 爆炸场面是运用几种元素组成的？

2. 练习题

(1) 设计并绘制一组树枝形或图形的闪电效果。
(2) 设计并绘制一组光影效果的闪电效果。
(3) 设计并绘制一组飞机空中爆炸、汽车爆炸或自定义某物体爆炸的场面。

参 考 文 献

[1] 理查德·威廉姆斯. 原动画基础教程[M]. 北京：中国青年出版社，2006.
[2] 顾严华. 运动与时间[M]. 北京：高等教育出版社，2009.
[3] 袁晓黎. 动画运动规律[M]. 北京：高等教育出版社，2010.
[4] 李小燕,张利敏. 原画设计[M]. 上海：上海交通大学出版社，2009.
[5] 贾否,王雷. 动画运动[M]. 北京：中国传媒大学出版社，2005.
[6] 陈伟. 动画运动规律[M]. 北京：清华大学出版社，2013.